U0129185

變動中的傳承

——民族舞蹈創作的文化性與當代性

蕭君玲 著

文 史 哲 學 集 成
文史哲出版社印行

國家圖書館出版品預行編目資料

變動中的傳承：民族舞蹈創作的文化性與當代性 /
蕭君玲著. -- 初版. 臺北市：文史哲, 民 102.09
　　頁；　　公分（文史哲學集成；647）
參考書目：　　頁
ISBN 978-986-314-143-3（平裝）

1.民族舞蹈 2.中國

976　　　　　　　　　　　　　102017729

文史哲學集成　　647

變 動 中 的 傳 承
─民族舞蹈創作的文化性與當代性

著　　　者：蕭　　　君　　　玲
出 版 者：文 史 哲 出 版 社
　　　　　http://www.lapen.com.tw
　　　　　e-mail:lapen@ms74.hinet.net
登記證字號：行政院新聞局版臺業字五三三七號
發 行 人：彭　　　正　　　雄
發 行 所：文 史 哲 出 版 社
印 刷 者：文 史 哲 出 版 社
　　　　臺北市羅斯福路一段七十二巷四號
　　　　郵政劃撥帳號：一六一八○一七五
　　　　電話886-2-23511028・傳真886-2-23965656

實價新臺幣三二○元

中 華 民 國 一 ○ 二 年 （ 2013 ） 九 月 初 版

ISBN 978-986-314-143-3　　　00647

中文摘要

　　台灣舞蹈生態的現象，受當代劇場、身心觀念、接觸即興，現代科技，邏輯和多元觀念的刺激，以及兩岸對民族舞蹈傳統認知上的鴻溝，身為民族舞蹈工作者不得不正視這個問題。如何運用自身文化發展脈絡為軸，在當代舞蹈差異性美學上有自己的定位。民族舞蹈創作並不僅在於對形式的模仿，它的重要內涵包括創作者自身對傳統文化的探究及當代美學的判斷，也就是傳統文化在當今多元的社會觀點及藝術美學的視域下可能發生的新意和形式。

　　基於上述背景與動機，筆者期待能在民族舞蹈的領域裡有更深廣的探索，並在理論與實踐上進行深耕。在理論上能以中國古典美學為基礎，並輔以中西方哲學的某些理論進行文獻蒐集進行交互探討；實踐性層面期能對民族舞蹈的創作當下的感知、思維、與實踐當中所發生的可能性進行文字的紀碌、詮釋與討論。筆者在研究、教學與編創的基礎上，對於民族舞蹈創作的實踐層面，累積著深刻的經驗。這些年的創作經歷過程當中，從創作的蘊釀初期「意象空間」的形成，探討當代民族舞蹈創作的意象空間之內涵，並解析創作實踐中的主客體關係，過程當中創作者如何將所形成的內在空間，透與「隱喻」、「轉化」的方式轉譯，並在「民族舞蹈創

作的現象場」裡進行實踐，經實務經驗的實施與探討，展開了民族舞蹈創作「變動中的傳承」之論點，從傳統與創新的議題來進行研究與討論，解析其創作過程中其身體知覺在當代性與文化性的衝激下是如何創造出新境。

　　研究結果，筆者認爲民族舞蹈創作的文化層面包含繼承、保護、創新、發展。以創新、發展爲前提，若一個傳統文化無法跟上時代性的發展，它將會成爲愈來愈刻板化的藝術形式，最終只成能爲一再被複製的文化形式，失去文化的生命力。當代民族舞蹈所蘊藏的豐富文化意涵，是可以不斷地被發現、被發掘、被開展出「新意」的，如此一來當代民族舞蹈的發展將會在文化層面更具深度及廣度。

關鍵字：民族舞蹈、意象、隱喻、轉化、現象場

Abstract

Influenced by contemporary theater, concept of body and mind, improvisation, modern technology, logic, diverse concepts and the cognitive difference between Taiwan and China in folk dance, dance industry in Taiwan requires modern folk dancers' careful attention. How to locate folk dance in Taiwan among aesthetic differences by using our own cultural context is important. Folk dance creation not only involves copy of forms, but also encompasses a creator's understanding of traditional culture and judgments of contemporary aesthetics. That is, folk dance creation reveals possibilities and innovative forms of traditional culture in various modern social perspectives and aesthetic concepts.

Based on the above-mentioned background and motivation, the researcher aims to deeply explore theories and practice of folk dance. In terms of theories, in-depth discussions were given in the literature review based on Chinese classical aesthetics and supplemented by theories of Chinese and Western philosophies. In terms of practice, the researcher recorded, interpreted, and discussed the feelings, thoughts, and

possibilities in the process of folk dance creation and practice. Based on research, teaching, and chorography, the researcher has many experiences in folk dance creation. In the process of creation over these years, the idea of "imagery space" was formed in the early stage to explore the content of imagery space in contemporary folk dance creation. Moreover, the relation between subject and object in the process of creation was analyzed. How a creator translated formed inner space through metaphors and transformation and practiced it in the phenomenal field of folk dance creation was explored through practical experiences. Based on these, the concept of "passing on the tradition in the change" was formed and discussed through traditional and innovative issues, to analyze how body perceptions impacted by culture and contemporaneity create new experiences in the process of creation.

　　The results indicated that traditional culture will be more and more stereotyped and finally becomes a dead and repeatedly-replicated art form if it does not catch up with development of the modern times. Contemporary folk dance development will be culturally in depth and width if novel ideas can be discovered, explored, and developed from the rich cultural content of contemporary folk dance.

Key words: folk dance, imagery, metaphor, transformation, phenomenon field

變動中的傳承

── 民族舞蹈創作的文化性與當代性

目　　次

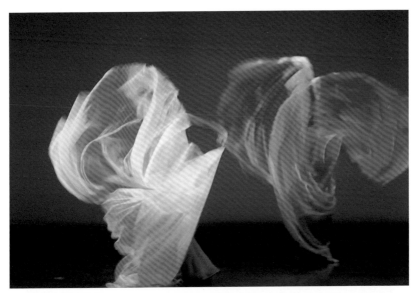

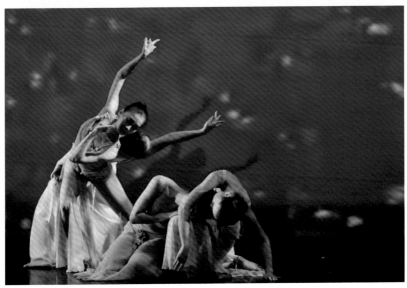

2010 落花
編舞：蕭君玲　　攝影：歐陽珊
演出：台北民族舞團

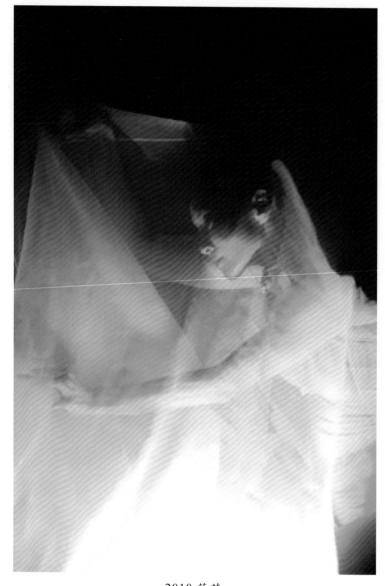

2010 落花
編舞：蕭君玲　　攝影：歐陽珊
演出：台北民族舞團

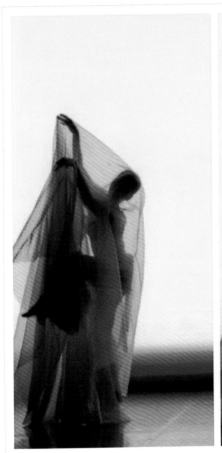

2010 落花
編舞：蕭君玲　　攝影：歐陽珊
演出：台北民族舞團

2010 落花
編舞：蕭君玲　　攝影：歐陽珊
演出：台北民族舞團

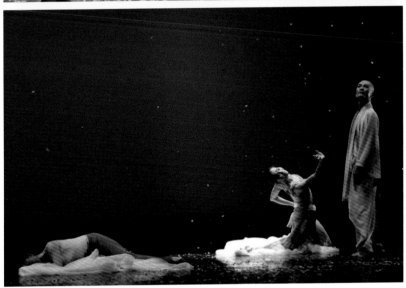

2010 落花
編舞：蕭君玲　　攝影：歐陽珊
演出：台北民族舞團

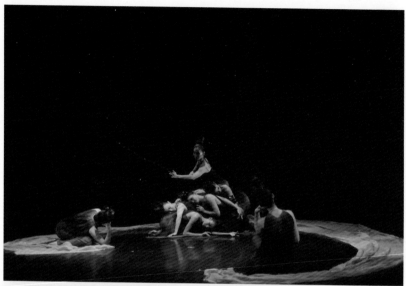

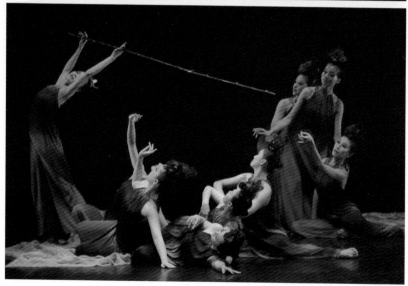

2010 色空
編舞：胡民山　　攝影：歐陽珊
演出：台北民族舞團

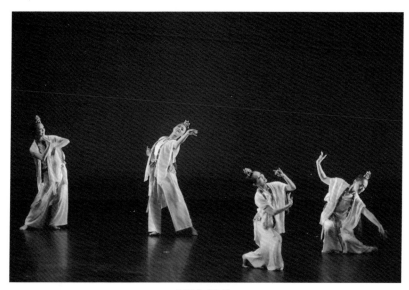

2010 禪悅
編舞：蔡麗華　　攝影：歐陽珊
演出：台北民族舞團

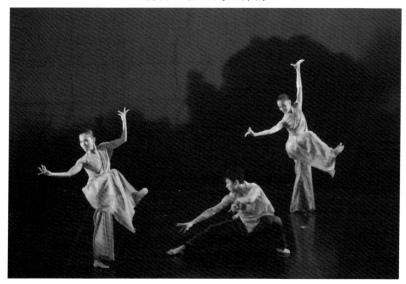

2011 忘機
編舞：蔡麗華　　攝影：歐陽珊
演出：台北民族舞團

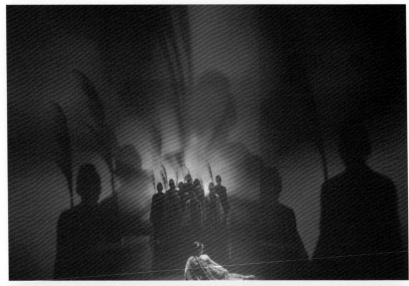

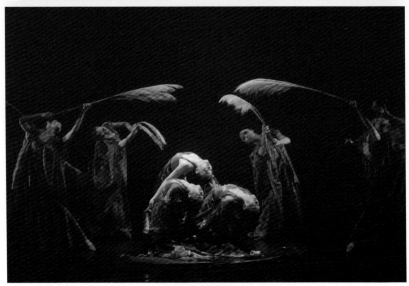

2011 流梭
編舞：蕭君玲　　攝影：歐陽珊
演出：台北體育學院 舞蹈系

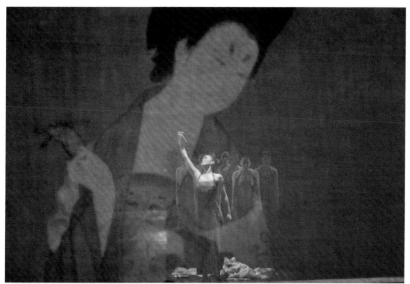

2011 流梭
編舞：蕭君玲　　攝影：歐陽珊
演出：台北體育學院　舞蹈系

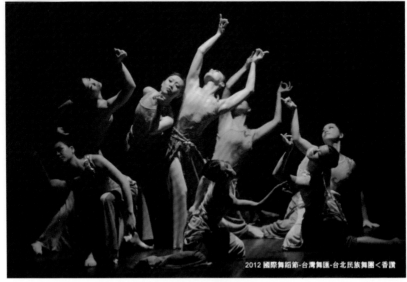

2012 香讚 II
編舞：蕭君玲　　攝影：歐陽珊
演出：台北民族舞團

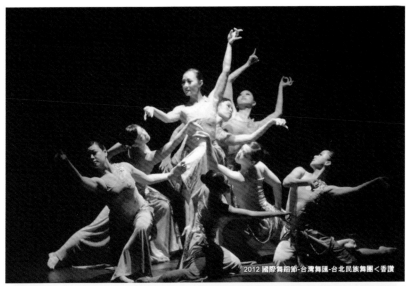

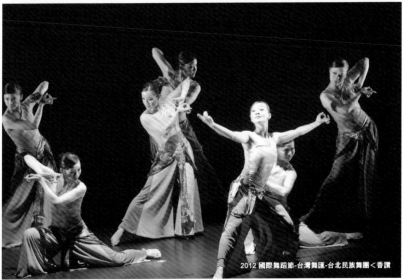

2012 香讚 II
編舞：蕭君玲　　攝影：歐陽珊
演出：台北民族舞團

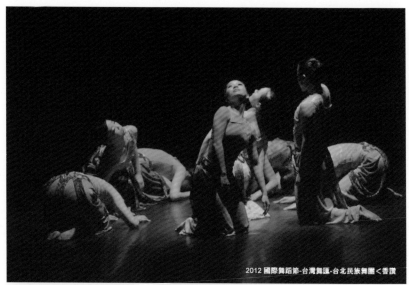

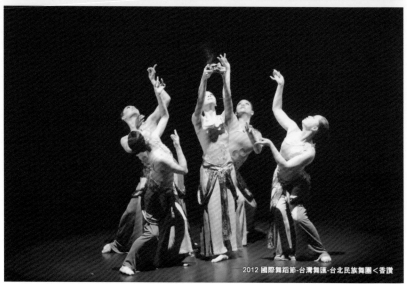

2012 香讚 II
編舞：蕭君玲　　攝影：歐陽珊
演出：台北民族舞團

2009.2012 殘月・長嘯
編舞：蕭君玲　　攝影：歐陽珊
演出：台北體育學院 舞蹈系　台北民族舞團

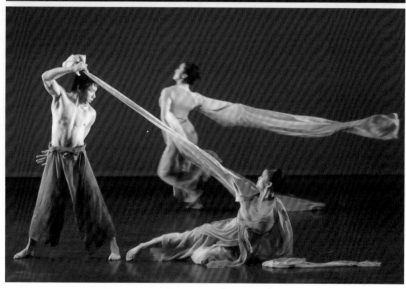

2009.2012 殘月・長嘯
編舞：蕭君玲　　攝影：歐陽珊
演出：台北體育學院 舞蹈系　台北民族舞團

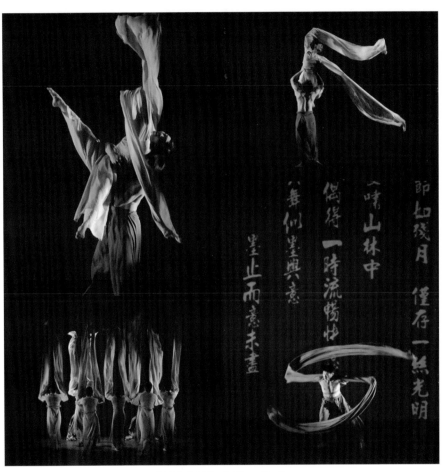

即如殘月　僅存一絲光明

一嘯山林中

偶得一時流暢也

八舞例畫興意

畫止而意未畫

2009.2012 殘月‧長嘯
編舞：蕭君玲　　攝影：歐陽珊
演出：台北體育學院　舞蹈系　台北民族舞團

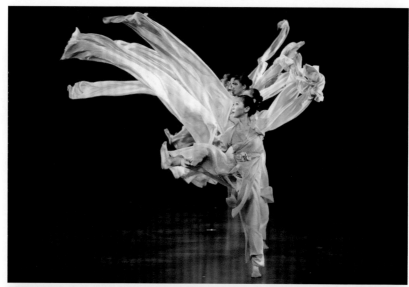

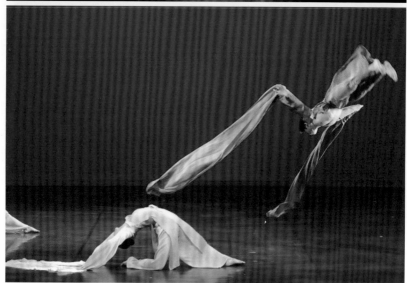

2009.2012 殘月‧長嘯
編舞：蕭君玲　　攝影：歐陽珊
演出：台北體育學院 舞蹈系　台北民族舞團

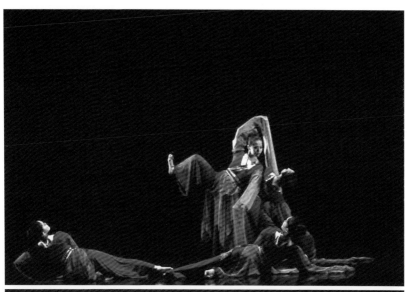

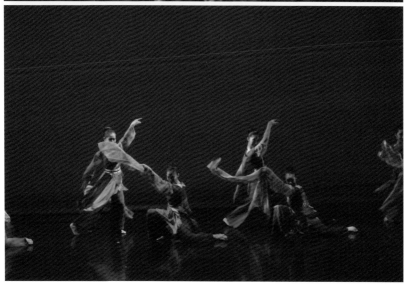

2012 浮夢
編舞：蕭君玲　　攝影：歐陽珊
演出：台北體育學院舞蹈系

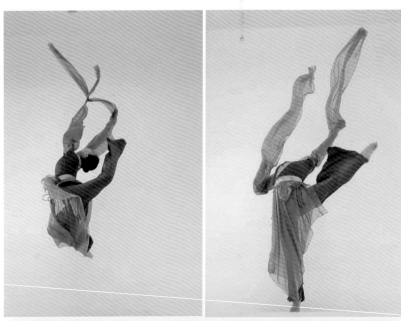

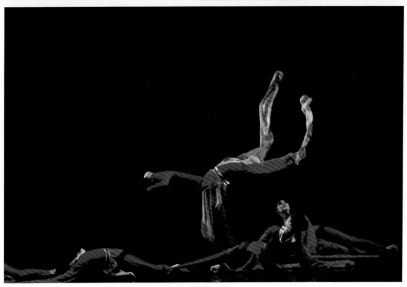

2012 浮夢
編舞：蕭君玲　　攝影：歐陽珊
演出：台北體育學院　舞蹈系

第一章　緒　論

第一節　導　論

一、當代民族舞蹈創作之「意象空間」

　　民族舞蹈是處於高度藝術創作要求之中，它本身所具涵的傳統文化元素，不僅成爲創作的素材，提供創作者的想像，同時這傳統元素也可能地成爲民族舞蹈創作者極大的包袱，使其創作過程產生束縛，因此，民族舞蹈的創作就有如處於兩刃相交的激鋒之中，既蘊涵著豐碩的創作泉源，也存在著極大且複雜的束縛！如何解決此問題?筆者認爲,從根源上著手是方式之一。「意象」[1]是創作的始源，作品的建立從意象出發，「對意象展開精心營構，這是藝術創造成功的關鍵」。[2]民族舞蹈創作之意象，其意象的產生必然地與傳統文化有著

1　意象，在本研究中意指創作者對於民族舞蹈創作過程中，以及舞者表現時心氣漾動的狀態，種種來自於傳統文化與當代審美意識衝擊下，相互作用、相互增補後，留存於腦海中的某種強烈的內在感知。此種內在感知或許蘊含著某種圖像式的畫面，或者只是一種具有強烈方向性的內在感知。
2　王炳社，《隱喻藝術思維研究》（中國社會科學出版社，2011），頁3。

某種緊密的聯結：它可能是族群人種的集體意識、可能是某種族群特有的情感或信仰、亦可能是某個朝代特有的文化現象，可能是一個歷史典故、是一幅古畫文物、亦可能是某時代特色形態的肢體符號的元素傳達。「意象」是在創作過程種種蘊含思維所構成的內在感知，它所形塑的空間是較模糊隱晦的，不確定性的。因為「藝術創造的過程，也就是藝術家生命體驗與藝術意義建構的過程」。[3]它是經由引導、建構的，由模糊到清晰。民族舞蹈作品的呈現中，編舞者與舞者首先必須建立與作品相呼應的「意象」而後產生接近此「意象」所生發出的動作，主要由內在的情感及意象來控制肢體的表現。是一種由「意象」為始，慢慢外擴透過詮釋轉化至外在的身體動作與姿態的過程，在民族舞蹈創作與訓練舞者的過程中，意象空間的凝塑是最初創作起始的重要關鍵。

二、意象空間之隱喻與轉化

　　編舞者如何將深層意識中的「意象」傳達，藉由作品來發聲，不論是從編舞者自身或是從舞者，這是一種從「內隱性」的自我感知的轉化過程。Michael Polanyi 提到的：

> 由於個人致知的每一個行動，都評賞著某些細節的連貫性，所以這也就暗示著對某些連貫性標準的服從。……，一切個人致知行動都以自定的標準來鑒定

3 王炳社，《隱喻藝術思維研究》（中國社會科學出版社，2011），頁 2。

它所致知的東西」。[4]「心靈的努力具有啟發性的效果：它為了自己的目的而傾向於把當時情景中的任何可得到的、能夠有所幫助的元素組合起來。[5]

　　一切的表現都會經由這轉化的過程，將外在一切感知轉化為自我認同再進行表現。加上民族舞蹈背後所支撐的是文化，是歷史的千年基石，所以既要對歷史、文化意義進行有意義的傳承，又要保有當代美學與劇場藝術的判斷，以及編舞者、舞者的內隱、外顯互動的轉化，這種種都是相互牽引的因素。民族舞蹈創作者，在這些表演藝術的專業領域裡頭，有著相當深厚的不可言傳的內隱知識，它的的確確是屬於個人獨有的知識。雖說不可言傳，但也不代表著全部都難以言述，文化的傳承也因此不可言傳，難以表述而產生發展空間，並隱藏著創造性的存在。

　　作品在創作的過程中具有不確定性及無目的性，使編舞者必須用盡各種符號來引導舞者接近這意象思維，隱喻將這二者建立了關係，是讓舞者較順利的由「外顯性」的視覺感知進入「內隱性」的意象空間的方式之一。「內化」，在於提昇技能「內隱性」的深度，以達至身體表現的完美實踐，使其動作的外在形式具有內涵，而不流於形式。筆者在實踐

4　邁可・博藍尼（Michael Polanyi）著，《個人知識 —— 邁向後批判哲學（Personal Knowledge:Towards a Post-Critical Philosophy）》（許澤民譯）（台北：商周出版，2004），頁81。
5　邁可・博藍尼（Michael Polanyi）著，《個人知識 —— 邁向後批判哲學（Personal Knowledge:Towards a Post-Critical Philosophy）》（許澤民譯）（台北：商周出版，2004），頁79。

的過程中常感於許多無法用言語完整表達較內在的意象或思維，它牽涉到「內隱性」意象及經驗的轉化，由外顯轉而內隱，再由內隱轉爲外顯的過程，這一來一往的反覆循環，對民族舞蹈的實踐是相當重要的。民族舞蹈表現的「內隱性」對作品而言，是它是否能傳達意義的關鍵之一。許多對於民族舞蹈的看法還是大多屬於一種「外顯性」的形式與動作的複製，而此外顯的形式與動作在實踐時，如何做出緊密的聯結而成爲自身的「內隱性」的經驗及內涵。以達至身體表現的完美實踐，使其動作的外在形式具有內涵，而不流於形式是相當重要的。

三、民族舞蹈創作的現象場

　　何謂「現象場」呢？每個主體都有自己內心詮釋的一套方式，以及主體知覺對於世界或環境中的選擇焦點，這會造成主體以一種獨特的方式來看待所感知的一切，這就構成主體獨特的「現象場」。因此每個個體所產生的「現象場」是差異化的，換句話而言，「現象場」是指一個人的內在知覺或身體經驗所構成的世界。因此，每個主體都生活在自我所構成的現象世界裡。然而，這種內在的現象世界與外在的客觀世界交互作用並主導著主體「現象場」的發生，並影響著其創作思維、態度、行爲，影響著編舞者與舞者的身體表現、情感形塑等。每個主體因身體經驗的差異化，導致在每一次的編創或排練中所知覺到的意義與內涵是不同的，其所知覺的意義與內涵是由外在客觀世界及內在經驗世界交織而成

的。這個「現象場」會形成一種控制力，決定著每個舞者身體的舞動、姿態、內在情感的凝結與作品的整體呈現等。

另而言之，在筆者的民族舞蹈創作的實踐過程裡，體悟到「現象場」是極為複雜。為使舞者體驗創作者的心境與意圖，排練過程中充滿著身體與身體之間、主體與主體之間的混沌撞擊與火花，並激發了很多元的表現層面。

由於筆者接觸梅洛-龐蒂（Merleau-Ponty, Maurice）的身體知覺理論，對直覺性、曖昧性、現象場，內容談及「身體－主體」的概念，令筆者產生共鳴感，有許許多多的觀點與筆者長期的民族舞蹈創作實踐經驗有著觀念上的提醒與相互補充的情形。藉由理論與實踐的相互驗證，似乎可以磨合出另一番的觀點出來。另外，筆者對於民族舞蹈創作仍有些許未待解決的難題，也在此章探討獲得部分的新思維。

四、變動中的傳承

當代性與文化性這兩議題在筆者進行創作當下，佔了極重要的地位及份量，筆者的創作當中，「香讚」、「落櫻」、「拈花-幻境」、「倚羅吟」、「天喚」、「殘月長嘯」、「流梭 I」、「流梭 II」、「拈花微笑-落花」、「浮夢」、「片落‧凋零」等，近年來所關注的焦點多集中在此議題上。既然是民族舞蹈的創作，在民族文化的脈絡裡去獲取靈感是重要的，而此靈感的獲得是來自於對傳統文化的某種直覺性，此直覺性又是當代意識與傳統文化之間的衝擊下而產生的，因此當代性與文化又有著某種不可切割；

　　傳統與創新是一個整體，是一體二面的現象。有些人認為傳統就是原汁原味的風貌，是不可被改變的形式與風格。然而，最困擾筆者的乃是「形式與內容」之間的彼此妥協，民族舞蹈往往藉由形式來判斷其傳統元素的保留，唯經常發生的是傳統的程式動作形式，有時是難以表述筆者或舞者心中所欲傳達的內在訴說。因此，形式與內容在創作實踐過程裡的拿捏與取捨，顯得重要。現代社會裡，許多的文化藝術創作者，始終得面對這個問題：傳統與創新，尤其本研究所探討的民族舞蹈創作更甚之。傳統與創新似乎左右為難著創作者，每當創作過程中，總得思索著這樣的問題，但這樣的問題是不是一種迷思呢？創作者應如何重新思索面對它的態度與立場。

　　當代新興舞蹈形態的即興概念在國外及台灣行之有年，在觀念、邏輯、推衍的思想解放之下，引發了一股風潮。創新儼然成為舞蹈界最重要的訴求之一。民族舞蹈也講究新意，但並不是套用。其實中華文化太極推手早有此概念。推拉、順勢、借力找到最省力的方式做最自然且最極限的發生可能性，感受最真實能量的竄流。這概念式的提醒及解放可以提供民族舞蹈動作及形式上的質變，使民族舞蹈的創作得到很大的開放性，對於肢體的形式較不流於一般形態，而較能覺察空間當中的氣流與身體動作能量的關連性，身體與動作重量、起動点的細微覺察，以及動作表現當中的內涵性與文化性。這些重要觀念是民族舞蹈在當今社會中保有自身歷史文化特性的重要課題。

　　當然在談創新之前，得要先進入歷史文化當中，從深厚

博大的文化根源探尋，才能從根源當中體悟出時代通性與人的共性，當紅的接觸即興所注重的動力轉換，順勢推拉，中國動態文化早就提到借力使力、反作用力及地心引力。只是我們在長期制式的觀念下，忽略了這最重要的資產，甚至某些時刻，一度以為將國劇基本動作的武功、身段套入音樂的形式當中，或將兩岸交流之後大陸的民族舞蹈動作形式套入，即是傳統，而忽略了這些只是前人編創出來符合當時的時代性之舞蹈，而我們當今所處的時代性社會環境，科技、服裝與這些動作的適用性是否符合，該如何保留，又該如何去蕪存菁，這些傳承下來的前人創作舞蹈在時代的變遷之下，是否符合現階段民族舞蹈創作者所欲表達的內在發聲，其實關於「傳承」它具有四面向，保護、繼承、創新、發展，這是需要被提出論述與醒思的。

第二節　研究背景與動機

民族舞蹈是一門表演藝術，對創作者來說，它是對文化的沉浸、想像與對表演藝術的審美價值、判斷的經驗積累，其中蘊藏著太多難以言述的內隱層次的體悟。民族舞蹈創作可以說是將人的生命狀態透過另一種有別於日常生活的形式來表達的一門專業藝術，「藝術不僅是將心中思想與感觸表現為別人可了解的記號和圖象，它具有溝通的作用」。[6]當然，

6 艾德蒙‧伯克‧費德曼（Edmund Burke Feldman），《藝術的創意與意象》（何政廣編譯）（台北：藝術家出版社，2011），頁10。

民族舞蹈是舞蹈藝術的表演形態之一，是藉由身體做媒介，將創作者內在的想法傳達。當代的民族舞蹈創作不僅在於對傳統舞蹈的模仿、複製，它的重要內涵包括了對於「傳統文化的想象」及「當代美學的判斷」。筆者每年固定為學校年度公演、畢業展及台北民族舞團編創民族舞蹈作品，於城市舞台及北中南部各大劇場巡迴演出。長期創作的經驗讓筆者在傳統文化及當代美學之間產生一些激發，進而在此細縫中尋得空間，能得以在傳統有限的自由之下，在文化的基石上，發揮最大的想像。如鈴木忠志所說它或許是一種遊戲，傳統文化的想象及當代美學的判斷之間的一種有限制的自由，「研究人，或者人與人之間的關係，並把這個結果以訊息，意見傳達給別人，並且享受這個過程的一種行為模式，或是它是一種遊戲」。[7]在這一有限的自由之間，創作是艱辛的，也是驚奇的，更是充滿碰撞與激發的想像與實踐之旅。

　　民族舞蹈創作的傳統與創新在這時代不斷提出對話，這些各階段不同意義的駐足，對民族舞蹈發展的觀點與反思進行不斷的覺醒。或許傳統的某些傳承限制，對於民族舞蹈創作來說是一種艱辛的考驗吧！而來自於傳承的框架與來自於社會期許的創作，二者相互擠推後所留下的隙縫，正在考驗著民族舞蹈的堅韌性。如何運用自身文化為軸，在當代舞蹈差異性美學上有自己的定位。目前民族舞蹈在台灣舞蹈生態並不是主流，包括了對舞蹈藝術的論點、觀念、價值等。不論在人才資源、物質資源、社會評論資源、政府補助資源等

7 鈴木忠志，《文化就是身體》（林于竝、劉守耀譯）（台北：國立中正文化中心，2011），頁29。

都較弱勢！當然，我們民族舞蹈工作者自身的努力也是極需要省思的，不論在傳統舞蹈特色及文化層次的深究，或是對當代舞蹈藝術發展的觀察，或是創作者所欲傳達的意義及手法，這些都是我們民族舞蹈工作者自身極需下功夫的課題。

　　本文是在筆者多年民族舞蹈的創作作品實務的經驗中所生發出來的理論與實務融合的論文。在研究、教學與編創下，對於民族舞蹈創作的實踐層面，有較深刻的描述。本文以「變動中的傳承」為主軸，論當代民族舞蹈創作的文化性與當代性。整體研究是在筆者近年來進行舞蹈創作及發表於期刊論文的基礎上進行理論架構的建置。從第二章，創作的蘊釀初期「意象空間」的形成，探討「當代民族舞蹈創作的意象空間」的內涵並解析創作實踐中的複雜關係。第三章，由於筆者近年來關注於如何運用隱喻與轉化，在教學及創作重點累積了不少的經驗，並發表了相關文章。最初雛形曾在 2012年底投稿於台灣舞蹈研究期刊，此次依據本論文主題，再進行擴充。此章節著重在如何將創作者所形成的內在空間，透過「轉化與隱喻」的方式轉譯與舞者，並作互動式的溝通、對話。第四章「民族舞蹈創作的現象場」是近年來筆者在進行創作時當下流動的空間性。99 年度曾獲得國科會研究案補助，陸續在此方向及議題上進行研究，本章將延續此研究的議題，並作更多關於創作實踐中的現象解析，探討民族舞蹈創作的現象特質以及創作實務經驗的當下過程。第五章，基於上述章節論題的深層探討，展開了傳統與創新的議題來進行最後的論點分析，身體知覺如何在當代性與文化性的衝激下，民族舞蹈創作如何生發出新語境。

第三節　研究目的

　　本研究的主要研究目的在於民族舞蹈創作當中，從意象的生發至作品完成後，當中所發生的不論是主體或客體的知覺意識，作品的內容、形式及意義，做較深刻的實踐及探討。特別是筆者的民族舞蹈創作實踐中對「意象」、「內隱性」、「外顯性」、「隱喻與轉化」、「現象場」、以及變動中的傳承「文化性與當代性」為論點。試圖將創作實踐以及理論融合，詮釋作品使其意義得以更加彰顯，主要研究目的如下：

　　一、解析與探討民族舞蹈創作的「意象空間」。

　　二、解析與探討民族舞蹈創作的「轉化與隱喻」。

　　三、解析與探討民族舞蹈創作之「現象場」。

　　四、探討民族舞蹈創作的文化性與當代性 ——「變動中的傳承」。

第四節　研究方法

　　本論文以質性研究為主要方法，質性研究是建立在許多理論的基礎上，現象學基礎是其中一種，它提供了社會科學研究對客觀性的另一觀點，及對人類行為研究的另一方法，並且強調人類互動的詮釋理解。「現象學者強調行為的主觀層面，希望能進入情境參與者的概念世界，了解它們在特定情境中一般人所理解或建構的事件之意義及其中的互動，解釋

生活經驗所建構的意義如何成爲實體。」[8]。本文運用現象學的理論方法，以文獻結合民族舞蹈創作的實際經驗，交互論證、推衍，詮釋並分析。筆者由情境參與者的角色在創作的特定情境中理解或建構的事件之意義，筆者既是情境參與者也是研究對象，在這雙重身分當中體驗、想像這雙重身分的思想和感受。此創作的經驗蒐集，形成一種研究的文本，將經驗轉譯成一有意義且可被解讀的研究。

本研究的文獻資料，主要以中國古典美學、哲學與西方現象學的觀點與理論爲基礎，並以民族舞蹈創作的作品實踐來進行探究。筆者以自身的民族舞蹈創作爲主軸，藉此剖析創作進行過程中的跡象，並詮釋其創作風格的特點，由於此特點必然涉及了對傳統文化的想像、當代美學判斷的融合表現，以哲學美學的視角切入剖析創作過程中的種種跡象。研究歷程中不斷地以創作者存在目前當代舞蹈生態環境下的感悟及創作作品所欲呈現的意義，再與本研究運用現象學、哲學美學的文本論點交互論證。

第五節　研究對象、範圍與限制

一、研究對象

除了文獻理論與實際的民族舞蹈作品交互論證之外，本

8 黃政傑，《職的教育研究:方法與實例》（臺北，漢文書店，1998），頁7。

研究主要以筆者近幾年的創作作品為研究分析對象，部分的作品演展於筆者任教的台北市立大學（前台北體院）舞蹈系的年度公演或畢業公演。部分作品展演於台北民族舞團年度公演。

二、研究範圍

本研究之範圍以在台灣專業劇場內的民族舞蹈表演作品及專業舞者為主，其餘類似土風舞式的各國民族性舞蹈則不在本研究範圍之內。對於民族舞蹈在台灣多元舞蹈生態當中，在各大專院校的民族舞蹈教授帶領下，各民間舞團及舞社教師都有其發展面向及貢獻。很多有志專家學者在此耕耘，並各有理念與堅持。保護、繼承、創新、發展，各面向均有創作者耕耘努力。但本研究無法針對上述各領域各階層民族舞蹈作品「傳的廣度」做全面性的觀察，僅能在「承的深度」考量之下將筆者近年創作的作品，以及筆者長期合作的台北民族舞團蔡麗華及胡民山兩位教授的部分作品，以文獻資料、相關的節目冊或國內外相關論點及發表性資料來輔助。對「意象空間、轉化、隱喻、現象場、變動與傳承」等議題來進行探究。

三、研究限制

本文立足於「民族舞蹈」創作的基礎上，所使用的文獻資料，主要以中國古典美學、哲學與西方現象學的觀點與理論為基礎。希望能盡最大努力，對科學哲學的「不可共量性」

原則與語意學「不可翻譯性」的原則，盡量進行正確的詮釋與翻譯，將個人知識能力的有限性導致對於文獻使用的誤讀降到最低。

第六節　名詞解釋

一、民族舞蹈

本研究所論之民族舞蹈乃以包含中國哲學、美學所蘊含的特質為基石之民族舞蹈為主，不涉及其他國家的民族舞蹈。中華五千年的文化積累在兩岸分治下有了差異的發展，國民政府舉遷來台，舞蹈成為政府的推動思想的工具之一。台灣的民族舞蹈從 1954 年舉辦的民族舞蹈比賽以來，內容包含中國古代的、典範的、宮廷的、民間的形式，古典舞、民俗舞更成為現在學生民族舞蹈比賽的兩項重要類別；而台灣的舞蹈教育課程對民族舞影響甚大，從大專院校、高中、國中、國小的中國舞或民族舞課程內容，包括早期的台灣舞蹈先驅的創作性民族舞蹈，以及國劇武功、身段、台灣本土藝陣、原住民舞蹈、中國武術太極等，這些多元的課程內容，以及兩岸於 1988 年開放後，大陸發展的古典舞與民族民間舞明顯的影響了台灣的民族舞蹈豐富性，而形成了目前台灣民族舞蹈百花齊放的多元內容與形式。

二、當代民族舞蹈

　　當代民族舞蹈是臺灣當代運用中華文化爲基石所創作具中華文化特質的民族舞蹈。以文化的歷時性與共時性爲橫縱軸，運用中國哲學、美學的內涵所蘊發的民族舞蹈創作，這些舞蹈創作的元素中，有結合當代的審美思維與當代舞蹈觀念，是「以民族舞蹈身體訓練爲基礎，融合具中國哲學觀之身體訓練⋯⋯，內涵兼具中國古代文化與哲學思維的核心內涵，以及身爲當代台灣人的時代精神與價值觀」。[9]

　　當代民族舞蹈必須包含繼承與保護、創新與發展等雙重的功能。因此本研究所談的當代民族舞蹈，包含著中華文化根源在臺灣所進行的民族舞蹈創作，其創作作品是較偏向於專業藝術表現的民族舞蹈形式與風格。

三、意　象

　　「意象」，在本研究中意指創作者對於民族舞蹈創作過程中，以及舞者表現時心氣變動的狀態，種種來自於傳統文化與當代審美意識衝擊下，相互作用、相互增補後，留存於腦海中的某種強烈的內在感應。此種內在感應或許蘊含著某種圖像式的畫面，或者只是一種具有強烈方向性的內在感應。意象是「中國美學使用語，意指審美觀照和創作構思時

9　樊香君，〈神・虛・意・韻：蕭君玲的當代民族舞蹈美學探究〉（臺北藝術大學舞蹈理論究所碩士論文，2010），頁 27。

的感受、情志、意趣。象指出現於想像中的外物形象。兩者密不可分」。[10]

「意象」是一種想像的空間，舞蹈藝術的表現是一種想像空間「具體化」，舞蹈的意象在集體的民族意識中，在實踐的過程裡不斷地轉換並傳承下來，它是文化的延續與變異的過程，就如許多的舞蹈創作是立足於當代意識，對傳統文化一種深入且感悟的過程，這個過程生發出許許多多令人意想不到的「意象」，它既是傳統的，亦是當代的，是傳統文化的當代詮釋與審美判斷。意象是蘊涵著「方向性」的，不論是意識的理性與感性，或是無意識的自發性，都具有方向性的存在。

民族舞蹈藝術創作與實踐中的意象，來自於一種對作品體驗的核心，在此意象場域中，其情感與體驗形成一股「能量」，由內在逐漸轉化至外在的身體舞動，進而影響至舞蹈動姿中的外在形式的運行，在舞蹈的同時，又反向回饋至意識層次，化為了意象的內涵，由內至外再由外至內反覆不斷循環。更增加其作品意蘊，包括動作形態及文化深蘊的厚實感。

四、內化與外化

民族舞蹈的表演性十分重視其「內化」與「外化」的生發過程，這包含著形軀性姿態、動態、體態與心氣動覺的漾動、波動、變化的「內化」與「外化」的雙向運動。

10 萬中航等編著，《哲學小辭典》（上海辭書出版，2002），頁 313。

　　「內化」是由形軀態式不斷地向內在深層轉化，內化至潛意識與無意識層次，而成為一種積澱且隱匿的蹤跡，它積蓄著能量且未消失；

　　「外化」是由內在的舞蹈意象或心氣漾動，因內在的引動，向外擴展至形軀態式而被呈現。這二種現象，是身體的動態感知的轉化過程，它聯結著形軀態式與心氣漾動，並使其複雜地交織共存而又存有差異。

第二章　民族舞蹈創作「意象空間」

第一節　引　言

　　本章透過理論與實務經驗的相互驗證，來進行「意象空間」的探討，對於編舞者而言，意象主導著創作時的境地，作品一直處在這不確定性的過程中來逐漸形成。創作當時身體所感知到的一切的根源並不全然來自於客觀世界，更強烈的是來源於想像世界（意象）。民族舞蹈的創作是一種有限制的自由發展，並非是對於一種既定傳統的複製，創作不只是外在「傳統形式的保留」。是由創作者的意象生發，進而發展的。「藝術有形式的結構，但這形式裡面也有同時深深的啟示了精神意義、生命的境界、心靈的幽韻。」[1]

　　「意象」，在本研究中意指創作者對於民族舞蹈創作過程中，以及舞者表現時心氣漾動的狀態，種種來自於傳統文化與當代審美意識衝擊下，相互作用、相互增補後，留存於腦海中的某種強烈的內在感知。

1　宗白華，《美學與意境》（人民出版社，2009），頁99。

藝術的傳神思想，是因作者深入對象，因而對於對象的形相所給予作者的局限性及其虛偽性得到解脫所得的結果。作者以自己之目，把握對象之形，由目的視覺孤立化、專一化，需將視覺的知覺活動與想像力結合，以透入於對象不可視的內部的本質（神）。此時所把握到的，未嘗捨棄由視覺所得到之形。但已不止於是由視覺所得到之形，而是與由想像力所透到的本質相融合，並受到由其本質所規定之形；其本質規定以外者，將遺忘不顧。[2]

　　這是一種具有強烈方向性的內在感知。它影響了編舞者的舞蹈創作，以及舞者表現其作品的重要關鍵，「對意象展開精心營構，這是藝術創造成功的關鍵」。[3]民族舞蹈創作之意象有一獨特的特點，即是：意象的產生必然地與傳統文化有著某種緊密的聯結：它可能是一幅古畫、可能是一個歷史典故、可能是某種族群特有的情感或信仰、亦可能是某個朝代特有的文化現象。它必然地與傳統文化進行聯結，再形塑出符合該作品核心的意象。李澤厚認為，在審美心理中，「社會的、理性的、歷史的東西累積沉澱成了一種個體的、感性的、直觀的東西，它是通過"自然的人化"的過程來實現的」。[4]

　　民族舞蹈創作不能脫離創作意圖的真實性，它包括情感

2　徐復觀，《中國藝術精神》（華東師範大學出版社，2004），頁116
3　王炳社，《隱喻藝術思維研究》（中國社會科學出版社，2011），頁3。
4　李澤厚，《美學四講》（三聯書店，1989），頁123。

的真實、意義的真實、意境的真實、形式的真實。黑格爾（Georg Wilhelm Friedrich Hegel）曾說：「藝術家之所以成為藝術家，全在他認識到真實，而把真實放在正確的形式裡，供我們觀照打動我們的情感」。[5]當代民族舞蹈創作不僅創造對文化想像的作品意義，亦在於延續發展一種藝術形式，創作者的直覺力形構了作品的意象空間，這交織成為作品意義的真實性，亦是使作品蘊藏著豐厚情感的因素。「藝術不僅是和諧的形式與心靈的表現，還有自然景物的描摹。景、情、形是藝術的三層結構。」[6]

　　不管以人為主的有我之境或以物為主的無我之境，都是一種以人為主的有我，只有我的成分之多寡。究竟身體是如何和環境、情境來互動的，其創作者、舞者又如何能以身體意向來作為核心並詮釋作品，而能摒除掉客觀、理性思維下對待身體的態度，創作過程中的身體意向可說是游移於各個主體之間，這脈絡形成的過程是極度曖昧不明的！

　　身體經驗與意象空間的共存特性，在不斷行進或變動下生發出了一種共性，本文稱之為「感」。在筆者的創作經驗裡，自身的身體感受或舞者的身體感受會將意象空間裡的各種元素總合在一起，然後自然地生發當下的身體「感」。身體「感」對民族舞蹈創作的形式與意義是如何對產生引動？對於民族舞蹈創作者而言，在作品意義形成的脈絡中，編舞者與舞者的身體「感」之間不斷地產生直覺作用於作品之中，

5　黑格爾（Georg Wilhelm Friedrich Hegel）著，《黑格爾美學第一卷》（朱光潛譯），（人民文學出版社，1962），頁 343。
6　宗白華，《美學與意境》（人民出版社，2009），頁 100。

編舞者、舞者、作品意義這之間的主體間性的曖昧現象是如何的？身體「感」主導著編舞者、舞者對文化想像所看到、所感受到的境地，因此，作品意義也一直處在不確定性的過程中來逐漸形成，這一脈絡中充滿著內隱性，難以言述，但其特點為何？是值得探究的。基於上述，本研究將探究身體「感」在當代民族舞蹈創作過程中的一些跡象，主要分為三個部分來進行，一是意象空間中的身體「感」，二是民族舞蹈創作的「意象空間」，三是意象空間的雙重性。

第二節　民族舞蹈創作的身體「感」

當代民族舞蹈創作的過程是流動、變異的情態，乃為不確定的空間，其過程是編舞者與舞者、舞者與舞者、與道具、燈光、音樂等等之間相互衝擊、流變且相互引動而形成的，身體一直處於虛擬的、未定的、曖昧的狀態，它並不如對於客觀事物、客觀空間或客觀時間般地明確。

創作，總是有感而發，"感"的是什麼？不管緣於事、緣於人、甚至緣於物，必是觸動情感在心理上升發的一種欲望，即所謂創作衝動，並將感情梳理成意向，構想出一個準備也去感動他人的意境。有感 的"感"，可能是偶爾得之，也可能是長期積累；有可能經由感官的知覺，也可能原就儲存於記憶之中。總

有一個作用於感情的契機。[7]

　　創作中其有感的"感"，也是本文所提身體「感」的內涵之一，這些都取決於身體經驗與意象空間的共存特性，也就是這二者之間的互動所激發出的，這是在身體與空間不斷運動下或變動下所生發的「感」。在筆者的創作經驗裡，自身的身體「感」或舞者的身體「感」會將意象空間裡的各種元素總合在一起，然後自然地融合成當下的身體「感」！創作者與舞者之間的身體「感」相互引動，這之間存在著某種來自於創作者的主導也存在著某種來自於舞者的表現，二者互為主體性，時而平衡之，時而互動，時而反之。因此，身體「感」是游移不定的，這現象也存在於文化想像與當代美學觀之間的激盪裡，身體「感」在此之間擺盪游移，直至作品完成時才趨向穩定。

　　「感」是名詞亦為動詞，「感」是所有的身體感知凝結在一塊的狀態，並由此舞動著身體，探索作品裡的「意義、形式、動作」。它是一種在創作及訓練舞者過程中身體的感應，在民族舞蹈創作中是人的身體在生理及心理的一種對「境」的感應，這是創作及排練過程中的直覺感受。它可以是人與人、人與物來解析，人與人來自於創作者與舞者、舞者與舞者、舞者與觀眾之間的互動；人與物的「感」來自於人（創作者、舞者）與舞蹈服裝、舞蹈道具、舞台佈景之間互動而來的。就筆者的創作實踐經驗而言，它是非刻意的、

7 孫穎，《中國古典舞評說集》（北京：中國文聯出版社，2006），頁272。

是迅速的、是觸動的、是變動的、是敏銳的，因此其創作與排練的過程中，在人與人、人與物的互動中，「感」的變動是相當難以掌握的，大多的情況是，「順境而為」。

民族舞蹈創作與訓練的過程具有文化想像以及當代社會化的美感的身體，它並不是客觀認知中的身體，而是具有獨特意涵的身體，或說此時的身體並不只是身體，而是一種具有極大空間、深化性的身體「感」，例如筆者於台北市立大學（前台北體院）舞蹈系 2009 年度公演創作的《殘月‧長嘯》，從「魏晉南北朝，沉重的社會災難，促使經學崩壞，莊學滋興，文人遁隱成風，雅好清淡」。[8]的背景為舞作的發想。在服飾造型及道具長水袖的運用，在表現作品時其知覺必須延展至水袖尾端，勁及氣貫穿，其整體感受必須深化至魏晉時期的歷史情感裡，傳達一種不得志的氣韻，舞動中的身體「感」必須緊扣著此不得志的情懷，水袖舞動著不得志的氣鬱情結，當然此情結也包涵著創作者當下的社會化情感、美的感受及感受魏晉時期的文化的一種想像。「中國至六朝以來，藝術的理想境界都是澄懷觀道，在拈花微笑裡領悟色相中微妙至深的禪境」。[9]

> "感悟" 做為中國傳統美學的重要範疇，有著不同於西方傳統美學思想的獨特性質。並且就在這種差異性中，體現出 "感悟" 範疇的優異性。首先，它表明在

8 杜覺民，《隱逸與超越 —— 論逸品意識與莊子美學》（北京：文化藝術出版社，2010），頁 19。

9 宗白華，《藝境》（北京：北京大學出版社，1987），頁 155。

中國傳統美學看來，審美活動雖然是一種感性活動，但它卻同樣可以獲達宇宙人生的極境，把握人生的真諦。……而中國傳統美學的"感悟"說，則強調了一種於審美感性體驗之中的悟性超越。它表明，審美感悟不是思辨的推理認知，而是個體的直覺體驗，它不離現實生活，是在審美經驗中通過直觀與飛躍而獲"悟"，所以它是在感性之中獲得超越，既超越而又不離感性。[10]

　　「感悟」亦是民族舞蹈創作及表現中很重要的身體經驗，「感悟」方能使得作品的內在意涵得以透過身體舞動而有適切的表現。梅洛-龐蒂所提：「身體既不是單純的生理性存在，也不是純粹自我或意識；作為物質存在的軀體和作為精神存在的意識不可分割地統一在身體中，這樣的身體就是知覺的主體，他稱之為現象身體」。[11]兩者是有相似處的。知覺的主體性乃存在於自我與文化想像之間，存在於舞者互動之間，存在於舞動與音樂之間，存在於創作者與舞者身體表現能力之間，現象的身體游移於此之間，其作品的處境空間性因此而被拉展開來！「身體的空間性不是如同外部物體的空間性或空間感覺的空間性那樣的一種位置的空間性，而是一種處境空間性」。[12]

10 劉方，《中國美學的基本精神及其現代意義》（巴蜀書社出版，2003），頁 254-255。

11 舒紅躍，〈從"意識意向性"到"身體意向性"〉，《哲學研究》，7（2007），頁 55-62。

12 梅洛-龐蒂（Merleau-Ponty），《知覺現象學（Phenomenology of Perception）》（姜志輝譯），（北京：商務印書館，2005），頁 137-138。

　　民族舞蹈創作中的直覺，它是曖昧的，這並不是單純的一種生理反應的機制，也不是有所刺激，就會有所反應的，創作的直覺來自於創作者經年累月的身體經驗與日常生活中的美學觀的積累。直覺當然受其創作者養成的美學觀的影響，此美學觀的養成促成了創作者某種獨特的身體觀。就民族舞蹈而言，創作者的美學觀受到傳統文化的牽引，亦受到當代各種美學藝術的影響，於是創作者的創作思維就因此而產生的特定意象空間。在這意象空間中，創作者與舞者們的身體會基於以往的經驗、記憶、能力以及對某一歷史文化的詮釋，進而對於意象中的種種引動的現象進行選擇而產生獨特的身體舞動所蘊涵的情意，這種選擇包含了自覺的與不自覺的，所以說創作時的直覺，直到最後作品意義與形式被確認之前，都是不明確的。「身體的空間性是身體存在的展開，身體作為身體實現的方式」，[13]筆者的當代民族舞蹈創作經驗裡常見這種不明確的感應，這也是筆者創作時直覺之所以產生的重要因素。筆者於創作《殘月‧長嘯》時，編創過程中充滿著不確定性，對直覺的確認也是曖昧的，身體所蘊涵而來的意象空間也是不斷變化的，直到某種元素補足了創作者心中那個曖昧不明的空缺時，美的滿足感才會形成最終的明確性。例如整個編創的過程中，筆者卻很難以確定其作品的終點何在？直到有一天，看到老子道德經中的某一段話，作品才有了完美的句點。老子道德經中的一段話如下：

13　梅洛-龐帝（Merleau-Ponty），《知覺現象學（Phenomenology of Perception）》（姜志輝譯），（北京：商務印書館，2005），頁197。

> 挫其銳，解其紛，同其光，合其塵，為無為，而無不
> 治。[14]

　　這段話補足了創作者人生經驗中的空缺，使得內在的美感得到了滿足，亦正好為此作品畫上完美的句點！這是創作過程中不斷積累的人生經驗，所引發的對環境中、創作意象空間的選擇，而並不是所有的刺激，都是自覺的，它亦蘊涵了大量的不自覺。在整個創作過程裡，身體一直保持著極大的彈性空間，以避免過度僵化的概念，影響了創作過程中。「情境只提供一種實踐意義，只導致一種身體認識。它被體驗為一種‘開放的情境’」，[15]因此，在筆者的民族舞蹈創作經驗裡，身體對待空間、對待時間的態度，並不是絕然的客觀化、理性化、結構化的，它會是一種創造某種情境意義的空間，不同於現實空間的意義空間，此即本研究所定義的「意象空間」。

　　梅洛-龐蒂認為：「不是認識的主體把各種綜合彙集在一起，而是身體，當它擺脫其離散狀態而聚集起來，用自己的力量通過各種手段朝向一個單一的行動目標時，一個意向通過協同作用就在身體中形成了」。[16]在民族舞蹈創作過程中，創作者及舞者的身體是處於一種「我不斷體驗到新經驗的身

14 此段話在作品《殘月‧長嘯》中的最後結尾時，逐句投影在舞台的大幕上。

15 劉勝利，〈從對象身體到現象身體 —— 知覺現象學的身體概念初探〉，《哲學研究》，5（2010），頁 78-82。

16 舒紅躍，〈從“意識意向性”到“身體意向性”〉，《哲學研究》，7（2007），頁 55-62。

體」，創作過程中，身體不斷地開發出新的經驗。例如筆者將上課時訓練水袖的基本動作，出袖後會讓水袖飄落至地板上，再進行收袖動作，改變節奏成出收袖在同一拍裡完成，出袖之後水袖仍在空中時即馬上收袖。大部分水袖的停頓姿態多以袖子拋向外成為一種結束時的放射性形態美，而筆者的作品中卻常將水袖向內收縮並感受其重量感，身體予以配合水袖的收縮而成為自然的屈身，並將古典舞的平圓、立圓、八字圓，轉換為無限空間的立體螺旋，不受限的大小圓環繞身體四周，形成不拘的體態與空間互動的融合美。筆者認為此舞的意義上為了表現隱居山林，縱情肆志，有何不可為呢？正好給我肆意玩水袖及實驗的理由，水袖動作部分打破傳統的基本規範，符合下列所述之情意表現。

> 士人隱居山林，縱情肆志，在隱逸與縱情的背後，隱藏大志不得伸的苦悶！情意志節如殘月，僅存一絲光明！只得長嘯山林中，偶得一時流暢快意，袖與舞似墨與意，墨止而意未盡！[17]

　　身體能否進入創作者塑造「意象空間」，在民族舞蹈編創中是很重要的，因為每一次處境空間的創造都會對作品的形式與意義造成引動的現象。如同上述範例，舞者必須能透過想像進入魏晉時期的士人有志不得伸的苦悶心境，必須能創造出這種「意象空間」來，同時又要能使用民族舞蹈的水

17 這段文字是呈現在《殘月‧長嘯》作品中，於作品一開始逐字投影於白紗上的文字。

袖的技法來表現此心境。身體對此文化想像與舞蹈服裝運用必須產生一種融合，使身體處於一種新的識別，一種新的實踐，一種新的刻劃之中，身體與所創造、所刻劃出的「處境空間」屬於一種互為主體性的關係，身體創造刻劃出意象空間；意象空間對身體產生作用力。此一關係會使得身體的內在感受性提昇，使其舞蹈動作並不是外在的各種形式之間的轉換而已，亦不是僅僅為了將水袖的動作運用於作品中而已，而是由作品意義所形塑的內在驅動力，表現出舞動水袖時所創造的「意象空間」。因此，作品所要呈現的意義驅動了身體舞動，而形塑出處境空間性，所以此意象空間裡蘊涵了作品意義，這之間彼此循環相扣。

作品意義、身體舞動都與變異度極高的身體「感」的作用有著相當的關係，它是跨界存在的現象！它只有大方向性而不具有確定性，也就是說創作意識並還沒有明確化，是由身體「感」來引導，嘗試各種可能性的發生。「意識還沒有形成清晰的物件性表像，即還沒有將世界或情境把握成清晰的物件。此時意識和世界並非處於相互外在的表像關係之中，而是處於某種相互內在的"意義"關係之中」。[18]當代民族舞蹈創作將傳統文化與多元社會融合，此過程中的感應具有跨界的現象：一是身體「感」跨界蘊涵著來自於文化想像與當代美學觀的交互作用下來產生作品形式與意義；次為身體的舞動亦跨於理性與感性之間，理性的思維舞蹈形式運作與感性的感受內在驅動性；最後創造出符合作品意義的「意

18 劉勝利，〈從對象身體到現象身體 —— 知覺現象學的身體概念初探〉，《哲學研究》，5（2010），頁 75-82。

象空間」，其「意象空間」是現實空間與心靈空間融合的，
同時跨界在確定與不確定的之間，又游移於其中，因此它是
具有曖昧性的，是直接地一邊感受它，同時又創造它。如同
筆者的作品，「殘月長嘯」，雖有士人大志不得伸的意義，
如何透過民族舞蹈的水袖技法來表現其意義，這些元素的混
合所產生的交互作用是多變異的，在編創之初，意象只有大
方向性而不具有確定性，也就是說創作意識並還沒有明確
化，還在嘗試各種可能性的發生。「意識還沒有形成清晰的
物件性表像，即還沒有將世界或情境把握成清晰的物件。此
時意識和世界並非處於相互外在的表像關係之中，而是處於
某種相互內在的 "意義" 關係之中」。[19]編創過程中創作者
欲傳達的意象是實踐得來的，它不斷地與作品意義、身體舞
動、意象空間進行一種對話現象，在實踐的過程中，對話不
斷堆疊、改變與被確認，然而，這個不確定、實驗性對話，
僅能以當代社會的視角對文化意義進行詮釋與轉化至作品意
義。因民族舞蹈創作者並無法穿越進入歷史時空當中。目前
所謂的傳統民族舞蹈，亦都是以當代的視角進行的一種呈現。

> 身體識別、接受這種實踐意義的過程，同時也是世界
> 或情境的意義發生變化的過程。情境的變化又對身體
> 顯現出新的外觀，提出有待回應和解決的新問題，從
> 而又提供新的實踐意義，引發新的本能行為。這使得
> 身體與情境之間（更確切地說，意識與世界之間通過

19 劉勝利，〈從對象身體到現象身體 ── 知覺現象學的身體概念初探〉，
　《哲學研究》，5（2010），75-82。

身體）形成了一種可持續進行的、類似"提問-回應"的對話過程。[20]

「我不是在我的身體的前面，我在我的身體中，更確切地說，我是我的身體。因此，我的身體的變化及其變化中的不變者不能明確地被確定」。[21]在筆者的編創經驗裡，是一直處於變異的，但卻又存在著方向性。每一次的編創都由意象創造出不同的「意象空間」，在「意象空間」裡，舞者會有不同的身體表現，用不同的身體符號的識別方式、體認方式，也就是有著不同的實踐形式與意義表現，創作作品也就是在這些不同的「意象空間」不斷堆疊的狀態下呈顯出意義來。

第三節　民族舞蹈創作的「意象空間」

上一節由身體「感」談到「意象空間」，它是息息相關無法切割的，此節直接從「意象空間」深層論述，因爲當代民族舞蹈創作，始終脫離不了所生存的空間，此空間是由創作者或舞者對文化的藝術想像及當代的美學觀所創構的空間。在創作時的意象空間是來自於此二者的雙重影響下，身體與空間有著一種共存性，此共存性蘊涵著創作者及舞者的直覺

20 劉勝利，〈從對象身體到現象身體——知覺現象學的身體概念初探〉，《哲學研究》，5（2010），頁 78-82。
21 梅洛-龐帝（Merleau-Ponty），《知覺現象學（Phenomenology of Perception）》（姜志輝譯），（北京：商務印書館，2005），頁 198。

性，身體的種種反應會隨著空間的不同而改變，這即是本節所談的「意象空間」。反而言之，空間給予身體的訊息，是取決於身體的基本特性，此特性包含著個體不同的生活經驗、不同的知識基礎、不同的感性思維能力、不同的身體運動能力、不同的美學感知能力等等。或者說身體與空間的共存性是交互性的存在，是互為影響性的，是身體創造了意象空間？還是意象空間創造了身體的表現性？這看來似為二個不同的問題與答案，實則為一體二面的現象，身體表現與意象空間是互為主體性的曖昧存在；身體表現的引力會改變意象空間的特質，意象空間的特質會吸引身體做出相對應的身體表現！二者是互為主體性的存在，唯此存在是曖昧的、隱晦的！相同的現象也發生在創作者與舞者之間、舞者與舞者之間，都是互為主體性的曖昧存在。因此，在編創過程中這一互為主體性的現象裡，得透過身體一再地實踐並加以引導與重覆練習，最後才能較為穩定地確認在一個脈絡上。

那麼由此來看當代民族舞蹈創作就勢必得受其文化所具涵的歷史空間性及當代美學觀的空間性的影響，將創作者、舞者自身置入這二個空間裡，這也是筆者近年來舞蹈創作中相當關注的空間意象之轉化。北藝大碩士生樊香君的論文解析了筆者的二個近期的作品，內容分析當中提到作品的時空性融合：

> 蕭君玲的當代民族舞蹈創作《倚羅吟》與《殘月‧長嘯》之所以「意境」生發，筆者分析，乃基於以下兩個重要特徵。

其一是「時空限制的超越」，要能與當代有所共鳴，觸及當代人的思維與生命經驗，「超越時空限制」的暗示是〈倚羅吟〉與〈殘月‧長嘯〉共同特徵之一。以〈殘月‧長嘯〉而言，首段，發想自中國山水畫中人與景與字的畫面經營，一支無形的筆於歷史中某個時刻，悄悄加入發聲，極其疏離地印攝了超越時空的心境與獨白。又如〈倚羅吟〉首尾片段，發想自漢代畫像磚的長型結構與陰陽刻意象，舞者於其中的悠緩流動行進，好似朝著某個共同方向進入又離去，自畫像磚中走出又沒入，整體畫面中，彷彿隱隱藏著一位說書人，若有似無的地呢喃著什麼，在時空的進程中淡出、淡入，模糊了時空界限，更展示輪迴般無限流轉、重複搬演的人世風景。[22]

　　身體與空間的共存性是難以明確地來區分其間的情形，它或可說是一種共存性的整體，若將身體和意象空間當做一個整體來看，那麼似乎可以解決不少矛盾的問題。就當代民族舞蹈創作經驗而言，即使是創作者營造相同的意象空間，對於不同舞者而言，也會出現極為差異化的身體表現。此時編舞者和舞者在此意象空間裡，其間的身體感知亦是差異化！所以，若將身體和意象空間當做一個整體來看，每位舞者的身體經驗與當時所生發的意象空間互動，激發出了民族舞蹈在動作形式上差異的可能性，創作者只要把握住創作的

22 樊香君，〈神‧虛‧意‧韻：蕭君玲的當代民族舞蹈美學探究〉（臺北藝術大學舞蹈理論究所碩士論文，2010），頁88-91。

主軸，是可以在一定程度上允許這些舞者的身體經驗與意象空間所激發出的不同身體表現。這也是豐富當代民族舞蹈作品的一種語彙方式，而且筆者認為這更貼近真實的人性。

　　立基於當代的思維，讓自我用一種解除限制的思維想像，自在地進入對於遠古文化的人物情懷、空間情境、人文思想、文化氛圍裡，使身體沉入這一文化想像的空間裡，那麼隨著編舞者的引導，隨之舞蹈而出的身體形式，就會蘊藏著來自文化想像裡的人物情懷、空間情境、人文思想、文化氛圍的內涵，這也是當代民族舞蹈發展的脈絡不會僅是過往舞蹈形式的一再複製，也不至於生硬地轉向現代舞的形式。古典舞學者孫穎曾說：

> 編古典舞，一要承認我們這個行業的侷限性，盡力去發揮其他藝術行業無法取代我們的那些優長；二還得認可古典舞在跳舞這門藝術中，與芭蕾舞與現代舞，甚至與民間舞，從形式、審美，包括習於表現的題材有不同的取向和選擇，也無妨說在表演藝術的舞蹈領域中古典舞還有一個框框。[23]

　　當代民族舞蹈的創作中，將提煉後的民族舞蹈中的特色、內涵的身體形象特徵，運用在創作過程裡當基底，並不會發展出不具其文化特點的舞蹈形式來，也就是不可能發展出那種身體舞蹈過程中出現的赤裸的、狂奔的、歇斯底里、

23　孫穎，《中國古典舞評說集》，（北京：中國文聯出版社，2006），頁274。

過於直接的與幾何切割的線形。對於當代民族舞蹈創作，筆者認爲：間接的隱喻性是極爲重要的特點，因爲隱喻性就造就了形式上的曖昧。不論在文化特性、藝術表現、人文思想上中華文化美學都強調寫意性表現。筆者的當代民族舞蹈創作十分重視作品的「隱喻性」特點，即使是想透過作品來訴說一些當代性的情懷。身體舞姿與民族文化相呼應地被呈顯出來，其動作裡呈現出「圓融」、「意境」、「內蘊」的文化內涵，透過這些文化內涵所引動來發展創作作品中的舞蹈形象、動作、姿態，呈現出作品獨具的意義。

> 梅洛-龐蒂認為：「身體的運動體驗不是認識的特例；它向我們提供進入世界和物體的方式，向我們提供'實際認識'，這種認識必須當作是始源的，大概也是第一位的。我的身體有自己的世界，或者理解自己的世界，勿需經過我的'表像'或'客體化的功能'」。[24]

　　所以民族舞蹈的意象空間，藉由文字圖像歷史典故進入中國文化，它只是提供一個進入方式，應該用自己的方法理解與運用。例如中國古代的民族舞蹈所穿著的服飾因爲文化背景形式、服裝素材而限制其身體舞動的可能性，當然也因此成爲當時的舞蹈風格特點。但筆者將古代文化的圖像、感知以及看待文化的深刻體悟、感受放入當代的美學思維裡進行創作。因爲筆者不是從繼承與保護的面向來進行創作，因

24 梅洛-龐帝（Merleau-Ponty），《知覺現象學（Phenomenology of Perception）》（姜志輝譯），（北京：商務印書館，2005），頁186。

為著眼點不同，包括現在服裝的設計，以及所採用的材料已大不同於古代的服飾材質，因此，在舞蹈動作的發展也可較為自由，但它還是在傳統文化的思維下進行的當代民族舞蹈創作。文化想像而成的脈絡是相對於民族舞蹈中的身體所感知的世界之一，它與當代美學觀交織而成為作品的意象空間；反之，身體又是詮釋著傳統文化內涵的場域，文化內涵可能因身體經驗的基礎而有所轉化，進而產生另一種具涵「新意」的當代民族舞蹈表現。這二者相互作用，相互影響，且永不間斷，因此中華文化發展與當代民族舞蹈發展才得以有「新意」。

　　近年來筆者一直在思索如何讓民族舞蹈的意象空間既能保有特色又能在當代多元的環境下顯出新意，當代多元的舞台設計、科技、多媒體進入劇場，已是常見的現象。筆者 2010 年為台北民族舞團創作禪宗作品《落花》，為了體現禪宗文化的真實意涵，筆者結合視覺影像設計：舞台天幕從上至向，切割成三部分，中間畫面出現一位投影舞者作出極大的下腰動作，設計師再進一步將極大下腰的舞者形像梗個翻轉 180 度，愈模擬敦煌飛天仙女的舞姿，視覺影像設計者將其舞姿拍下，經過視覺影像處理成土黃色為底的浮雕設計，如此一來，下腰的站姿動作就成為俯瞰的倒掛飛天仙女了，敦煌壁畫活了起來！筆者運用巧思適度的運用科技影像，這即是筆者創作民族舞蹈時運用現代科技來更深化、更廣度的呈現敦煌舞姿的一種表現。筆者 2011 年於台北民族舞團年度公演

《香讚 II》。[25]開場時結合了影像設計，將寺廟裡燃煙裊裊的虛空感投射於大幕上，欲強化出作品裡不安與祈禱的心境氛圍。曾擔心影像設計是否能適當的為作品加分，而不過分強調。在長期創作民族舞蹈的經驗，一方面時刻注重作品的文化內涵，以期民族舞蹈在文化的發展脈絡下成長；一方面又得思索在形式內容、意境上如何有新意，以期感動自身、感動舞者、感動觀眾。筆者長期在這二個層面的思考，促使了對於當代民族舞蹈創作的意義有更深入的探求，同時也借用了哲學的思維方法、美學的視角、藝術創作的觀點來深省之。在筆者創作《殘月‧長嘯》節目冊中有一段文字表述著內心的激情與矛盾：

> 傳統可以有新意，但可以有新形式嗎？英國學者Elaine Badwin 提出：傳統是文化地建構的，文化所具有的意義不是被固定不變的，是流動和變化的，文化是一個永不停息的創造意義的過程。因此，我認為當代民族舞蹈的創作則是一種文化研究的實踐，我常想要創作一些可能會失敗，但會很有挑戰性的舞作。例如筆者的作品《殘月‧長嘯》，當仕人已隱居山林，縱情肆志時，那還有什麼不可為之的！這正好給我一個肆意的理由，我試圖運用平圓、立圓、八字圓的規範，以螺旋立體的自由動線，形塑「縱情肆志」那種自由無拘的流暢快意。當然，民族舞蹈有來自於歷史

25 此舞曾獲得台灣舞躍大地舞蹈創作比賽，最高榮譽福爾摩莎獎。

流傳下的程式性技能，它是一種框架，但值得一提的是：這些程式性技能亦正如 Elaine Badwin 所言，也是經過一連串永不停息的創造意義的過程。因此，我創作此作品，即是在此概念下，引用魏晉仕人的隱逸情懷，結合時代性對傳統文化意涵與舞蹈形式的重新思考及詮釋。[26]

　　由民族舞蹈的意象空間形塑出作品的風格，賦予當代民族舞蹈的「新意」一直是我努力的目標，唯要拿捏到「恰到好處」，實在難上加難！

第四節　意象空間的雙重性

　　意象，意者為動詞，有其動向性；象者為名詞，為意之所象。蘇珊・朗格（Susanne. K. Langer）認為：「意象，在我看來，那種把＂意象＂看成是對感性印象的複製的流行看法，已經使認識論哲學家們漏掉了＂意象＂的一個最重要的性質，這就是＂意象＂的符號性質。這一性質就解釋了為什麼＂意象＂的感性特徵總是顯得模糊、短暫、破碎和殘缺不全，因而幾乎不可能加以描繪的道理，也解釋了它的感性形象往往與它所再現事物的真實形象不太相似的原因。[27]」

26 筆者作品，台北體育學院舞蹈系 2009 年度公演節目冊。

27 蘇珊・朗格（Susanne. K. Langer）著，《藝術問題（Problems of art）》（滕守堯、朱疆源譯）（北京：中國社會科學出版，1983），頁 126-127。

　　創作者在創作過程中，是多元向度的意識流，包含著二個層次；「心象」與「物象」，這即是本文所論的意象空間的雙重性。「心象」是聯結到想像中的源頭，是較感覺的，不具體的，有方向性的；「物象」，則聯結到身體、動作、造型、道具、布景、服裝、舞台設計，較具體的感官形式的呈現，用以呈現及創造符合作品意義的氛圍；從「心象」到「物象」的實踐過程，必須透過詮釋。這詮釋不僅是口語表達，亦是一種肢體的言語，它詮釋作品與動作舞姿之間的意義關係，以及動作形式所傳達的意涵。同時也是一種對未知的探索，每當心象形成，便開始實踐，感受及試驗其可行性的高低，是否能詮釋出創作者心中模糊的心象，使之具體化，並具新意與價值。

　　意象在想像裡不斷地翻攪，重覆、重疊、更新、綜合，不斷地感受到它的特徵，既模糊、短暫又破碎和殘缺不全。而如何將它轉化成作品，其內在意象形成，必須經過某些過程。創作之始的混沌，至作品結構形成的實踐過程。在反覆的實驗中，創作者得不斷地回到想像中的心象層次裡，不斷進行的循環，在作品尚未完成之前，始終是一種「混沌的自由狀態」，因為混沌所以有自由空間可以發揮，但也因為自由空間所以有太多的不確性存在，在德勒茲（Deleuze）的思想裡，曾提及一種關於哲學所探討的混沌世界：

　　　　不是為了編造與現實世界狀況毫無關係的抽象概念，而是、也僅僅是『為了稍稍建構一種秩序，以便從混沌中找到安身之處』。藝術家對待混沌，是指對

> 它們的多樣性感興趣，但不是將它們變成為感官中的
> 複製物，而是塑造有感覺的生命體；這些被創造出來
> 的新生命體呈現在非複製性的構成物中，以便為它們
> 再生出本身的無限生命力。在此德勒茲（Deleuze）便
> 舉了畫家塞尚及克利的例子：畫家們如同穿越一種災
> 難一樣，並在它們的畫布上，留下這一穿越的痕跡，
> 就好像它們完成了從混沌走向創作的跳躍一樣。[28]

　　每一次的創作通常是創作者內心深處的某種感動或某種
感受，藉由創作使之得到出口。在創作裡此感受有如具有方
向性的能量，「一隻眼 "觀察涉入" 時尚的旋風與趨勢，另
一隻眼則需節制調適其他的感度知覺，而至於疏離它們 "保
持超然" 」[29]。在創作的過程中對文化保持靈活的想像力與
觀察。筆者對於創作時所運用的文化意義、歷史典故，因受
制於無法進入文化真空，更免不了受當代美學、社會情境的
牽引，這是必然的。筆者認為，混沌亦是當代民族舞蹈創作
中是一種非常重要的感受，綜合的來談，它可說是一種神思，
一種身在現實時空又脫離現實時空的剝離現象，一種綜合文
化想像又具當代美學判斷的交織現象，亦是一種將意象化為
至肢體表演舞姿的轉化現象。

> 什麼是神思（being）？那是一種既有物之間的距離與
> 聯結（connection），不管存在或不存在的東西，都有

28　高宣揚《當代法國思想五十年》（台北：五南出版社，2003），頁 743-745
29　陸蓉芝《後現代的藝術現象》（台北：藝術家出版社，1990），頁 30。

眾多不同層次的渠道（channel），構成已知的世界，我們感知到它的規範，但已知的世界並不能涵蓋一切。我們所知只是龐大真實世界的一小部分，因為我們的智慧並不足以了解真實的全貌，所以只能意會。[30]

葉錦添提出神思之後又提到：陌路

陌路（unbeing）就是未知，這包含著一種後人文主義精神的想像。人類用自己的智慧建造了一個世界，又在現實中不斷透過科學去驗證，但仍只能構築一個人為理解的真實，而那理解又不斷受到現實的挑戰，使人類受困在一個對世界理解的深刻懷疑中。後人文主義是在這在不斷複雜化、自語化的人文主義中尋找一種解脫。[31]

在筆者創作的經驗裡，常陷落在一個「不可知」的狀態，如葉錦添所提的「陌路」，創作者只能不斷透過想像力與之奮戰，以完成作品。但隨著創作的進展，則會愈來愈有結構性、愈有明確性。當代民族舞蹈的創作，在層次的循環結構裡有如積極地尋獲一種對舊事物的新發現，「獲得一種積極的感受⋯⋯有如產生一個新的、個人性的、創造性的經驗層面。這種經驗的貫徹便是⋯⋯讓主觀的經驗和形式領域能活

30 葉錦添，《神思陌路》（台北：天下雜誌，2008），頁 171。
31 葉錦添，《神思陌路》（台北：天下雜誌，2008），頁 171。

潑起來，異於我們日常經他人授意而行事」。[32]

　　此層次有其自然的隱晦性與結構性，由混沌、不明漸漸發展至形式與結構。重重疊疊交織在一起的知覺場，時而顯明，時而含混。「心象」，屬於最模糊的層次，對於文化想像的詮釋，在意識中時乃是一種模糊不清的方向，但它屬於一個產生圖像的過程。例如，2010 年爲台北民族舞團創作《落花》時，僅有一個「心象」的大方向，這是來自於維摩詰經中的落花典故的一個隱喻，有所執。至於何種形式、如何詮釋實際上只有方向性。因此，在「心象」的層次，是極爲隱晦不明的；到了「物象」的層次，則開始由內而外一層一層思索，運用哪些動作語彙、技法、音樂舞台設計、燈光、道具才能彰顯及接近「心象」的感知，編舞者有如導演，所有呈現的視覺感官影像均須考慮規劃及統整。這階段就有了較明確的「物」的對象；創作過程裡，是受到每次排練時的衝擊而不斷地作修正，直到碰撞到最適切的詮釋，包括詮釋的語言、詮釋的舞蹈動作、形式畫面、服裝設計與舞台設計等，愈來愈明確。「在創作的經驗裡，經常得視編創過程中的不斷堆疊的知覺狀態來進行修正，其中不斷堆疊的知覺裡會不斷有新產生的直覺感受力來主導其創作取向，在過程中筆者得視其舞者的身體能力、感性思維的能力、想像能力，更重要的是筆者自身的詮釋能力，以及編創當下的空間、音樂、道具等種種因素，這些都會影響著民族舞蹈的創作直覺。[33]」

32 Jurgen Schilling（編著），《行動藝術》（吳瑪悧譯）（台北：遠流出版公司，1996），頁 338。

33 蕭君玲、鄭仕一，〈民族舞蹈創作的現象場〉，《大專體育》，113（2011），頁 7-14。

　　例如筆者的作品《落花》，在創作之初所引發的創作動機是一張時尚婚紗照片以及一本維摩詰經，這兩種思維意象在當時在我的腦海拼貼碰撞。在創作過程中運用紗及燈，試圖將燈光投射出紗的透明感，有如海中世界的浮游生物一般，肢體的語彙創作希望接近有如某種海底生物般被碰觸後即快速而敏捷的收縮。在每一次的編創排練過程，筆者總是將排練場燈光全暗，人手一塊大白紗及一支 LED 燈，實驗從不同角度燈光投射白紗的不同效果，不斷地與燈光設計及服裝設計溝通，過程當中充滿驚奇與實驗性，動作也在不斷地想像與實踐當中產生了適當的語彙。當白紗飄動時，透過燈光穿透與衣群相映，透明的紗則透出不同的飄動的色彩，表現及傳達一種花瓣飄落的輕透感。這是筆者認為從「心象」，慢慢向外擴張，由模糊、不確定的無形至藉由「物象」的表現詮釋出具體的作品，而此作品是心象的具體化的過程。整個創作想像是綜合在一起的發生，是創作者心靈深處某種深耕積澱已久的意象。漸行產生形式，運用當代劇場科技、美學判斷的互動。這當中透過各種可能的形式，動作質地、意圖與概念來詮釋作品意義。

　　筆者 2010 年的創作，台北市立大學（前台北體院）舞蹈系年度公演《流梭》，其排練時曾對舞者表述：

　　　　這些噴過金色漆、灑過金粉的「蘆葦」，它並不是裝飾品而已，它象徵的意義是：民族舞蹈傳統所傳承下來的精神意涵，象徵現今對於民族舞蹈創作所不能割除的文化意義。因此，妳手拿此「蘆葦」並不只是手

持某種道具、器物而已，妳必須將內在深層對於民族
舞蹈的傳承、保護的心態以及創新的欲望與其傳統與
創新之間的矛盾，透過妳的身體，藉由呼吸控制，將
內在這種複雜的心念，傳送至這些噴過金色漆、灑過
金粉的「蘆葦」，它就象徵著妳既想擺脫又擺脫不了
的情結，因為這種情結早已在數十年的舞蹈生涯裡深
化耕織在身體內在的那種無法觸及的空間裡。[34]

　　心象與意象融合後透過編舞者與舞者的詮釋，這些噴過
金色漆、灑過金粉的「蘆葦」，已非原來身體所感知的外部
事物或自然界的事物，它已在特殊的意象空間裡融合，被賦
予特殊的意義。這就如葉錦添在神思陌路所提的：

在陌路的世界裡，無法控制時間，陌路是一塊不知大
小的海綿，它會自語式地顯現，整體的流動，我們只
能與它奮戰，從而激發心靈深處的回應，分解形式走
向另一個航道，並與過去的經驗決裂。形體與動力不
斷建構著新的影像、新的空間，使舊有對形式的觀念
大為改變。[35]

　　當代民族舞蹈創作或許並不全然以歡娛的傳統形象出
現，可能轉為某種訴說及意義。作品中存在著人的真實情動。
美學家宗白華曾提：「藝術的價值與地位，只有證明藝術不是

34　2010年3月，蕭君玲2010年作品《流梭》的排練記錄。
35　葉錦添，《神思陌路》（台北：天下雜誌，2008），頁33。

專造幻象以娛人耳目，它是宇宙萬物真相的闡明，人生意義的啓示」[36]此共通性使人感受、感動進而產生共鳴。「意象作為藝術隱喻的核心因素，它有如下特徵：其一是不完整性，其二是模糊性」。[37]在實踐經驗裡，「決不是對可見之物的忠實、完整和逼真的複製，……意象的非完整性，是一切心理意象所特有的」。[38]這對民族舞蹈的創作是一大啓發。創作過程是一種總和，是種游移於傳統、當代、未來之間，徘徊於創作者的直覺與舞者的舞動之間，震盪於創作者的美學堅持與作品意義是否易於被理解之間，在長期的創作經驗中有著深刻的印痕：

> 在創作的過程裡，在當代各種多元的美學觀的衝激下，許多令人領悟的感受，不斷地重疊、覆蓋於過往的創作經驗，每一次的重疊與覆蓋都會產生新的衝擊，它可能令自身矛盾不已，亦可能使自身蘊涵著創作的熱情！在文化的想像空間裡，在遠久的傳統的民族舞蹈氛圍裡、在當代多元的美學印象裡、在當代民族舞蹈的創作發展中，我的創作意念在此間往返漫游不止！這其間存在著極為明確的方向感，但卻同時存在著極高的不確定感、不滿足感以及更自由的空間！每當在蘊釀時期我的創作思維都會緩緩地滲入了不

36 宗白華，《美學與意境》（人民出版社，2009），頁 101。
37 王炳社，《隱喻藝術思維研究》（中國社會科學出版社，2011），頁 88-89。
38 魯道夫・阿恩海姆（Susan Sontag）著，《視覺思維（Visual Thinking）》（滕守堯譯）（四川：四川人民出版社，1998），頁 136。

自覺的身體感受裡，進而將文化的和當代的美學觀混合在迷曚的意象中，它是既直覺又曖昧的，此意象有著錯綜複雜的交織關係，交織著傳統文化與當代美學觀，交織著保守與創新，交織著自我的創作意圖與他人的評價觀感。這種對於傳統的內在情感，一方面隨著身體「感應」一直延續；一方面隨著成長一直對它進行改造！當代民族舞蹈的「美」不能只存在於一些大家認同的刻板標準裡或一再重覆的形式裡。其實在我的創作裡存在著一種很內在的叛逆，蘊涵著解構傳統元素進而再發展出新形式的意圖，對於傳統的詮釋有著強烈的創新的「感應」。然而，創作往往在一個個傳統元素被解構出來的同時，也就是傳統元素獨立存在時的新意、新境的出現，新的形式也就自然地被顯現出來，成為一種新形式而存在著。當然，這仍然是由傳統而來一種創新，並不是毫無根據的。當代民族舞蹈創作得基於一種來自於自我身體對藝術、對社會、對文化的感動，在我的創作經驗裡的身體「感應」似乎有一種持續的、不間斷的感動發生著，在身體之中由內而外地漫漫前行，由隱匿而逐漸顯露，由不自覺而逐漸自覺！在筆者的身體「感應」裡，傳統─創新之間，遠古的文化想像與當代美學觀之間似乎沒有了時間與空間的距離，時而由遠古入當代，時而由當代入遠古，時而二者毫無區別；由動到靜，由靜至動，甚至僵凝住的空間感，其過程中我的身體「感應」都不斷地在閱讀著因此而所產生的新訊息！因此，舞

姿、音樂、文字、圖像、記憶、思考，全部都可以拼
貼、組合、交織在同一意象空間裡，為自己目前的創
作狀態尋找一個相對應的形式與蘊涵的作品意義。在
一個當代的美學觀裡，我常常沉迷於文化想像的最初
原點是什麼？那將是人性對於美的最原始基點，對於
藝術的最原始基點，因此在創作時所看到的民族舞蹈
的傳統形式大多已失去了原有的色彩，在我的創作中
很自然地就會潰解了它，賦予一個新的意義與新的形
式。因此，對於當代民族舞蹈創作的道路，似乎必須
相當有勇氣去面對一種無形的壓力 —— 文化想像與當
代美學觀的融合是否恰到好處。[39]

39 筆者，2010 創作作品《流梭》的創作手札記錄 —— 參錄擷取葉錦添對傳
統與當代的許多觀念，此段期間葉錦添的「神思陌路」對筆者的作品「流
梭」亦產生影響的深遠。

第三章　創作當中的轉化與隱喻

第一節　引　言

　　對於編舞者而言，如何將心裡意象轉譯與舞者形成聯繫是重要的。通常人們可能對於所感知的是一種較模糊的狀態，必須藉由表述的符號使其較爲明確。這種模糊、隱晦的感知狀態是隱性的，但如果不將它儘可能地表述出來，它無法成爲一種可以運用於實踐當中的外顯。但不同的主體對現象所關注的部分不同，所以即使表述出來，亦有相當的自由性及詮釋性，舞蹈創作當中實踐的轉化必須透過「內隱性」經驗與「外顯性」形體反覆循環，慢慢地被誘引與合一。語言抽象難解，想像力漫無邊際，不論語言或非語言系統的引導，都是要進入「想像域」來達成轉化的，使學習者或舞者在原有的積累上，加入新的元素、新的體會。

　　「想像域」，意指由隱喻性符號、言語所引發的想像內涵、想像符號並聯結至運動技術的運作。這種在想像空間中的場域，即本文所稱之「想像域」。身體技能實踐的知識轉化主要就在此「想像域」中完成聯結、啓發、更正，最終提

昇技術表現。[1]

　　「藝術家生命體驗與藝術意義建構的過程，實際上就是藝術象徵的過程，也是隱喻的過程」。[2]整個創作的過程中，不僅創作者自身，舞者也是不斷地受著引導，在一次又一次的實踐裡進行轉化，深化著由外而內的內隱經驗。此意向可能來自於現實環境中所直接感知的外顯性形式與內隱性經驗的混合再活化。「知覺把事物呈現給我們，而被呈現的事物總是由顯現與不顯現混合的方式給出」。[3]在訓練過程中的隱喻運用及轉化經驗，不斷進行的「對話」來達到整合。在這當中的許多體悟積累的身體語彙，會形塑作品的共通性的氣韻特質及風格性，這是族群化的身體特質。因此，本章第二節所欲探討的是關於隱含的文化身體經驗的建構與實踐，第三節討論內隱性及外顯性的特徵及影響，第四節如何運用隱喻及轉化來進行民族舞蹈的實踐。希望民族舞蹈創作，透過編舞者與舞者的實踐對話的深層探討，了解創作當下的一些現象。

第二節　隱涵的跡象

　　所有的形象、動作、內涵，都蘊涵在創作作品當中，這

1 鄭仕一、蕭君玲，《身體技能實踐的反映與轉化》（台北：文史哲出版社，2013），頁130。
2 王炳社，《隱喻藝術思維研究》（中國社會科學出版社，2011），頁96。
3 羅伯·索科羅斯基（Robert Sokolowski）著，《現象學十四講（Introduction to Phenomenology）》（李維倫譯）（台北：心靈工坊，2005），頁104。

跡象有時是內隱的，有時是外顯的，以民族舞蹈而論，這都是一種文化延續，它可能是無意識的隱性軌跡。舞蹈同時是一種身體技能的表現，在身體技能實踐的過程中不斷積累的經驗，使它成為一種具有獨特性的身體傳承，有著強烈的個人化或族群化的特點。所以民族舞蹈的表現更是蘊含著中華民族五千年深刻的集體意識的共存，與歷史文化的累積，此文化性的身體具有「隱含的跡象」。這些文化特色、形象都是必須透過創作者在內在產生的文化想像與美學判斷使之成形。例如:只可意會不可言傳，拈花微笑的禪意，書法繪畫當中的美學，虛實的、形神的、氣韻的、留白的、寫意的境界。在舞蹈上「從出土的墓俑和敦煌壁畫中不難看出從古至今一脈相傳而不斷發展演變。如秦漢舞俑的塌腰蹶臀，唐代三道彎，戲曲舞蹈中的子午相，中國民間舞中的特殊體態，武術中的龍形八卦，無一不是人體的擰、傾、圓、曲之美」[4]。民族舞蹈透過上述歷史所遺存美的特點為基底的創作，不論是形象上或精神性都是一種延續的集體意識的軌跡。

　　表演藝術的呈現，是要透過編舞者的編創與舞者的表演，以及所有技術群的配合，才能使作品完整呈現，當然也有編舞者與演出者是同一人，但通常編舞與舞者是不同的主體。所以轉化是一個很重要的過程，編舞者如何透過引導、訓練，將內在意象透過轉化，傳達給舞者。這些轉化在訓練舞者時，舞者必須理解編舞者的表述之後，融會貫通地將自身的經驗與編舞者所要求的意象相映。編舞者在進行引導

4 于平選編，唐滿城著，《中國古典舞身韻中國舞蹈教學》（北京：北京舞蹈學院，1998），頁 105。

時，又要因應每位舞者體認的差異性，才能讓舞者的表現是在適當的狀態，及作品述說同一性的拿捏。然而這些不論是編舞者或舞者的內隱經驗，並不是那麼容易敘說這麼深沉、內化的感知。Donald A. Schön 在「反映的實踐者」一書中提到提到：

> 當我們在日常生活中即時反應和直覺行動時，我們是以一種獨特的方式展現自己是具有足夠知識的。通常我們說不上來我們知道什麼，當我們嘗試去描述時，卻發現自己困惑了，或產生的敘述顯然是不恰當的。我們的認識通常是隱含的（tacit）。[5]

　　這是一件困難的轉化，筆者體認到編舞者不論是針對自身的或是要觀察舞者的內隱性的實踐體驗，都是需要長時間溝通、實驗、對話及相互信任及了解。「藝術創造正是藝術家對自己的觀念不斷修正甚至否定的過程。因此，藝術創造過程中藝術家的主體意向是十分朦朧的。由於這種朦朧的主體意向性是內在的，不確定的，是通過藝術符號來傳達的」。[6]藝術家在這不確定性的意向當中，無法具體的傳達之下。再加上民族舞蹈背後所支撐的是文化、歷史的千年基石、所以既要對歷史、文化意義進行有意義的傳承，又要保有當代美學與劇場藝術的判斷，以及編舞者的創作意向與參與的舞者

5 Donald A. Schön 著，《反映的實踐者（The Reflective Practitioner）》（夏林清等譯）（台北：遠流出版，2004），頁 56。
6 王炳社，《隱喻藝術思維研究》（中國社會科學出版社，2011），頁 72。

的內隱、外顯的互動轉化，這總總因素都有著相互牽引的重要關係性。上述都是隱含的跡象，了解這些隱含是不可忽視的重要觀點，在進行創作過程中編舞者與舞者在作品的互動過程的分析與探究中，所有的實踐都將在這場域進行建構及對話與轉化，以確保民族舞蹈立足在這文化思維的有限空間做無限想像，是創作作品與自身、他人及世界對話的重要場域。

第三節　舞蹈表現的內隱性

　　在民族舞蹈編創的過程中，常感於某些思維是極深邃，如此的感知想要傳達是很困難的，它或許只可意會，不能言傳。這牽涉到某些較個人內在深層經驗，很難用最適當的語言來形容及描述，而且只要一說出來，一被表達出來，就會被所使用的話語的局限性所限制住。對於筆者而言，二十年來至今仍實驗著各種述說的形式，尤其是對某些古文化進行了長時間的沉澱與思索，自身的內隱思維極強，這就更難表述其所體悟的內涵。劉若瑀的三十六堂表演課中提出：「理解或解釋別人所說的話的最好方式，就是直接陳述」。[7]筆者也試圖用此方式來進行對話及溝通，直接陳述的好處是明確使人易於理解，但就編創過程中來說，直接陳述或許同時也會抹煞掉舞者自身的內隱經驗，使其自身受限於直接陳述的語言框架裡。文化想像是創作作品中得以羽化出一種意境的

7 劉若瑀，《劉若瑀的三十六堂表演課》（天下遠見出版社，2011），頁250。

重要關鍵，創作者的文化想像可以透過直接陳述加上隱喻的引導，使舞者能在既有的自身基礎上生發出來自於自身內隱經驗的文化想像，並試圖與創作者的文化想像意涵靠近，如此可深化作品的意境。王國維提出：「夫境界之呈於吾心而見於外物者，皆須臾之物。惟詩人能以此須臾之物，鑄諸不巧之文字，使讀者自得之」，[8]「王國維明確指出了"境界"實際上是藝術家在進行藝術創作的時候的一種"意象"，是一種觸情之景，這其中之"意"，正是藝術家"隱"之所在」。[9]一位專業的技能表現者，「他表現出熟捻的技巧，卻無法說出其規則及程序。甚至，當他有意識的使用立基研究的理論及技能時，他還是依賴於那些隱含的認識、判斷能力和熟捻的表現」。[10]技能由於不斷的精熟過程使之層層積累出某種蘊涵著自我獨特性的經驗，這經驗是內隱難以表述的，是一種較深沉的、內化的感知性體悟，它由技能表現的過程中逐漸累積而成，這種實踐體系可說是一種「內隱性」經驗。如何將創作者自身隱含的內在意象與經驗，與舞者的「內隱性」經驗接軌，形成有效的傳達，筆者一直不斷嘗試著。中國傳統文化是重視境界的形塑，它注重主體與他人、環境、自我的高度契合，這樣的要求是需要極深化的內隱經驗所引發的能力來完成的，創作者與舞者都必須能善用的內隱經驗來引領身體表現朝向作品的文化意境來進行技能上的

8　王國維，《人間詞話（見蕙風詞話-人間詞話）》（人民文學出版社，1960），頁 251-252。

9　王炳社，《隱喻藝術思維研究》（中國社會科學出版社，2011），頁 56。

10 Donald A. Schön 著，《反映的實踐者（The Reflective Practitioner）》（夏林清等譯）（台北：遠流出版，2004），頁 57。

修練。

> 身體作為一種文化型態而存在於人們所生存的環境
> 中，不論對於社會或個人的影響是巨大的，這種巨大
> 的作用力在歷史的恒流中不斷地「集結」，這不僅是
> 個人經驗的集結，亦是社會功能的集結。個人的經驗
> 集結與他人的經驗集結，以及和社會功能的集結，這
> 三者是彼此相互干擾，相互產生作用的。因此，個人
> 的身體文化經驗的集結就不會是脫離社會民族而單
> 獨的存在但又保有其獨特性的集結。這樣地集結通過
> 活動的不斷反覆與時間的積澱，深化於個人與社會的
> 內在基層而成為一種「隱」的存在，這一存在成為不
> 易覺察的內在因子，在人們日常生活中起著細膩的影
> 響，人們常不自覺地對自覺感知的外在訊息作出反
> 應，這是深化且隱藏於深層內在的「意象」，著名的
> 心理學家榮格將它稱為「集體無意識」。[11]

　　在創作的過程當中，我們日常生活經驗的累積會自然的
形成一個自我經驗的結構，從原有的生活經驗結構中轉化至
另一個創作空間當中，這二個結構之間彼此相互滲透影響，
生活經驗對文化意涵形成獨特的意向，將自身對於文化的想
像投射在作品裡或教學當中，這當中造就了許多技能的「內
隱性」經驗或知識。民族舞蹈教學及表演經驗裡，對於技術

11 鄭仕一、蕭君玲，《身體技能實踐的反映與轉化》（台北：文史哲出版
　　社，2013），頁266。

的「內隱性」特點有著較多的經驗傳遞。例在教導敦煌舞的
呼吸時，筆者希望舞者的吐氣可以如一顆小石子落入水中一
般，經過水平面後便緩緩沉入，吐氣是有緩緩持續的張力。
又例如 2007 年作品《天喚》，舞者在靜態的三道彎堆疊造型
中，快速、斷裂，一連串有頓點的不規則節奏，像乾枯的樹
枝被淋上甘露般的活化，傳達新生之意。這些筆者內在的意
象如何在學生身上發生連結，而建構成學生的「內隱性」韻
與味。這得靠編舞者如何使用有效果的引導方式。「由於這
種朦朧的主體意向性是內在的，不確定的，是通過藝術符號
來傳達的，這就必然地帶有明顯的隱喻特徵」。[12]文化想像
與當代美學多元的衝激帶來了多層次、多感知的世界，藝術
作品在創作的過程中的不確定性及無目的性，使編舞者必須
用盡各種符號來引導舞者接近這意象思維，讓舞者較順利的
由較易傳達外顯性的視覺感知進入「內隱性」的意象空間。
劉若瑀在表演三十六堂課提供了一另一面思考：「不說話，
不以慣性的工作流程來打招呼或安排事情的方式，讓我們跟
事件產生一種主動的關係，隨時保持一種警覺的狀態。」[13]筆
者認為這是一種培養舞者觀察力的重要方式，靜心才能真正
進入。

　　民族舞蹈雖然有很強烈的程式性及規範性動作形式，但
是當舞者在舞台上表現時，就不僅僅是動作的外在形式的規
範演練，創作的經驗裡是更注重由內而外的轉化和驅動的過
程，這是一種身體表演的內驅力，驅動身體舞蹈的運行。一

12　王炳社，《隱喻藝術思維研究》（中國社會科學出版社，2011），頁 72。
13　劉若瑀，《劉若瑀的三十六堂表演課》（天下遠見出版社，2011），頁 35。

位內在感受力強的舞者，常能由內在驅動感知為起點，由內而外的驅動，進而開始進行外在的、規範的形式及技能的表演，這樣的表現過程是比較能達到情意傳達或意義詮釋的境地，使舞蹈表演的技能與作品內涵的意義產生某種連結。但目前坊間一般在學習民族舞蹈的過程通常是由模仿、教師口傳身授的教導為主，因為學生的年齡層感受的差異性使其內隱經驗被引發的空間較小，大多在外在形象、姿態上的模仿。「外化是將內隱知識明白表達為外顯觀念的過程」。[14]它常以規範性、系統性及程序性的架構來表述或教導，使其快速成形。

　　動作有著整合性的發揮是一個良好的舞蹈表現，這當中有很多的內化過程。例如筆者在教導傣族舞蹈時，告訴舞者肢體外型的三道彎如何表現，以及位置、角度、體態的正確性，使具備「外顯的」形，雖然到「位」，但還沒到「味」，舞者必須經由文化性，社會背景，地理位置，建築特色引導將此滲入整體文化與動作思維當中，經過濾、消化轉化為自我的內隱經驗及感受，才能漸漸由到動作性的「位」置至文化性的韻「味」。筆者近年運用水袖編創了兩個作品，「水袖」是民族舞蹈常使用的服裝道具之一，「內隱」意象與「外顯」形象整合轉化，將作品的形式與內容融合。在創作前期，筆者先訓練水袖的基本動作，要求水袖在空間中的線條及技法的規範，出袖的角度及力度要求，以及收袖時如何將水袖一折折的收至弧口，這些基本袖法練習經由訓練後不難達

14　Ikujiro Nonaka & Hirotaka Takeuchi，《創新求勝（The Knowledge-Creating Company）》（楊子江、王美音譯）（台北：遠流出版，2006），頁82-91。

成。但如何將已訓練好的單一技法，適當性的運用置入作品當中，如何改變動作的質地、心理情緒及袖的內勁的掌握，舞者卻不容易達到筆者作品當中欲表現的狀態。例如水袖中的出袖、收袖，它被使用在作品中，出收袖是具有意義性而不是單一動作的呈現，欲將舞蹈作品中水袖所要內蘊的動作情感和張力傳達並不容易。

「人們並非僅被動地接受新知，他們也主動地以適合自己情況和觀點的方式來解釋它。對某人有意義的事，對他人未必如此，因此在傳播的過程中，混淆不清的情況便持續產生。」[15]此時需要透過與舞者較易理解或與生活經驗較接近的譬喻來引發想像空間。「它最終目的就是要引導接受者依據較熟悉的系統去看不那麼熟悉的系統，從而給接受者某種啟迪或感悟」。[16]雲門舞集創辦人林懷民先生提出一個供我們思考的觀點：「中國的文化傳統裡對身體是有忌諱的，在我看來，身體是我們一輩子的朋友，你要和它友好也要尊重別人的身體，這樣來達成各種交流。」[17]這是一個很重要的提醒，舞蹈最基本的是「人」，在表演時如何將形式與動作做出緊密的聯結而成為「人」的「內隱性」的經驗及內涵，這過程是重要的。

筆者在排練水袖作品時，對於衝袖的技法，舞者總無法體會水袖末端的勁道，筆者要求舞者透過想像使用水袖將天

15　Ikujiro Nonaka & Hirotaka Takeuchi，《創新求勝（The Knowledge-Creating Company）》（楊子江、王美音譯）（台北：遠流出版，2006），頁 21。
16　王炳社，《隱喻藝術思維研究》（中國社會科學出版社，2011），序 2。
17　曾凡主編，《大師級》（三聯書店出版，2008），頁 181。

花板打爆，或用水袖擊中桌上的保特瓶，透過引導，舞者們輕易的達到了筆者舞作中對水袖情緒上的要求，將水袖當成渲泄的武器，並內化於心，成為情緒基底，再向外延展至肢體，與作品所營造的氛圍，隱居山林，縱情肆志的時空融合，重點是製造場域讓舞者去玩，舞者在這營造的氛圍中完成了作品的形與神。

　　「內隱性」的傳達對舞蹈表演的詮釋，是作品意義的重要關鍵之一。許多對於民族舞蹈的一般看法大多是屬於形式與動作的複製，當然若以舞蹈表演而言，最令其關注的部分當然是感官視覺所見到的第一印象，它可能是身體、動作、情境、姿態，但若再進一步深究，相同的動作卻可能因為不同的內隱經驗而產生了不同質地的動作表現。不同的主體，對同一事件或現象所關注的部分不同，導致個人體悟不同，這都是來自隱晦的感知狀態與個人所使用的表述符號的差異所致。不管是否接近創作者心中欲表現的意象，筆者認為林懷民先生所說的一段話可提供除了內隱性的轉化之外的另一思考：「重點不是你的思想如何的解放，而是所有的努力都要找到一個規範，一個限制。」「找到限制，你的趣味芬芳慢慢清楚了，有了鏡子，有的水，你就只能在這裡面循著花香往前走」。[18]

　　「藝術思維的基本的和共同的規律，就是憑借觀點、知識、經驗，按照形象的性格邏輯或意境的統一和諧特點，把各種不同的、散亂的形象性信息拼湊組合成一個完整的新形

18 曾凡主編，《大師級》（三聯書店出版，2008），頁183。

象」。[19]在編創作品的過程當中,從模糊的、碎形的信息引導舞者,雙方產生了更多意象碰撞,而此互動的一來一往,相互協調,在這互動的變動當中可能搓出更多的驚喜。每個個體的特質不能被作品掩蓋,而是要為作品加分,筆者特別重視舞者的特質,它是長期蘊發,具有個人魅力的重要因素,但有時創作的生發是有其意向性的,所以主體即舞者的感知須受其引導的。這對編舞者是極大的挑戰。編舞者想要具體地傳達出自身「內隱性」經驗裡的意象,要觀察並設法理解舞者身體表現的形化經驗,並藉此來洞察舞者的隱化經驗,這又是另一個創作過程中的困難點之一,而且僅能盡量溝通,用語言及身體對話。

現象學十四講裡提到的「片段」與「環節」,「當一個片段與其整體分離,它就自成一個整體,不再是一個部分」。[20]「環節則是無法脫離其所屬整體而存在而呈現的部分;它們無法被抽出,環節是非獨立部分」。[21]其中的不同點是,片段它可以是單一的動作呈現,例如涮腰,它只是一個國劇基本動作腰部的訓練,但若是被當成環節來使用,涮腰可能在作品當中要表現的是氣勢山河的心靈撼動,它成了作品當中很重要的發聲語彙,當每個片段變成環節時就是一連串的發聲體,是一氣呵成的。不只是動作而是具有訴說的功能及

19 李欣復,《審美動力學與藝術思維學 —— 中國思維科學研究報告》(中國社會出版社,2007),頁 261。

20 羅伯‧索科羅斯基(Robert Sokolowski)著,《現象學十四講(Introduction to phenomenology)》(李維倫譯)(台北:心靈工坊,2005),頁 45。

21 羅伯‧索科羅斯基(Robert Sokolowski)著,《現象學十四講(Introduction to phenomenology)》(李維倫譯)(台北:心靈工坊,2005),頁 45。

意義。民族舞蹈有很多技巧動作都是一氣呵成的，難以將動作切割成片段細節來分析的，例如空翻。筆者 2012 年排練「殘月長嘯」作品時的筆記中記錄著，主要舞者必須著長水袖做較具技巧性的旋子轉體加空中拋袖，此即是需一氣呵成的高難度動作，筆者無法用分解動作的方法告知舞者，先上那一隻腳，在哪著方向作收袖，並於何時拋袖，如此，動作將變得肢離破碎、生硬，無法執行。筆者與舞者經幾溝通，討論細節，試圖將動作的形象感覺一一傳達予舞者，但常常無法達成有效的動作實踐。「由於對於媒介和語言的感覺如此重要，資深的實踐者便無法僅憑著描述自己的流程、規則、理論，就能將自己的實踐藝術傳授給他人。人也無法僅憑著描述甚或示範他的思維方式，就能讓他人以同樣的方式思考。因為對於媒介、語言和資料庫的感覺不同，這位實務工作者的實踐藝術對別的實務工作者而言是隱晦的」。[22]筆者深刻的體會到這隱晦性包含著筆者與舞者個自內隱性的轉化。經幾試驗後，兩人在互動當中不斷調整、修正，旋子加空中轉體，舞者由所感知外顯性的程式化動作的信息轉換並消化。最後舞者體悟到筆者舞意裡所提：「仕人隱居山林，縱情肆志」，將大志不得伸的苦悶透過旋子轉體的空中拋袖爆發出來，終於與筆者欲表達的內在意象相映。[23]

「內隱性」的意義是民族舞蹈創作必須加以關注的重點，其舞蹈動作如何具有文化及創新的意義，以及蘊涵人的

[22] Donald A. Schön 著，《反映的實踐者（The Reflective Practitioner）》（夏林清等譯）（台北：遠流出版，2004），頁 242。

[23] 筆者編排殘月場長嘯的排練記錄筆記。

個性及特質，表演者如何與作品連結是重要關鍵之一。所以動作技能的表現是必須以文化想像及創新意涵爲核心來發展及表現，許多的技能表現是延續的、連貫的，是蘊涵著某種被創造出來的情境，並不需要分解每一個技能的細節來運作或理解的，「技能無法按照其細節被充分解釋，這是事實」。[24]舞蹈創作者與舞者「內隱性」經驗的建立與「外顯性」身體動作的表現，是內外交互作用及不斷變動的結構體。

> 身體文化蘊涵著內在神秘的內容與外在明顯的形式，身體文化有著看得見的部分，亦有著看不見的現象，這二者是成為身體文化的主體。看得見的存在於身體文化種種載體，諸如種種的身體文化的制度、物品，包含典籍、藝術品、文化儀式、服飾等；看不見的則是身體文化的靈魂，如理論學說、文化意義、文化體驗等。[25]

　　民族舞蹈在兩岸開放以來，一般的舞蹈比賽現況多淪爲對技巧的崇拜和模仿，不斷的陷入傳統這字眼的泥沼當中。民族舞蹈創作的呈現常常是以較規範性、系統性及程序性的複製方式來編創，相形之下，顯得有點速食性，當然程式性、文化性等是較不易創新的，它有很深的基石支撐，難以突破。

24 邁可・博藍尼（Michael Polanyi）著，《個人知識 ── 邁向後批判哲學（Personal Knowledge:Towards a Post-Critical Philosophy）》（許澤民譯）（台北：商周出版，2004），頁65。
25 鄭仕一、蕭君玲，《身體技能實踐的反映與轉化》（台北：文史哲出版社，2013），頁284。

將創作者自身隱含的內在意象與經驗，與舞者的「內隱性」經驗接軌，形成有效的傳達，注重主體與他人、環境、自我的高度契合，需要極深化的內隱經驗所引發的能力來完成的，創作者與舞者都必須能善用的內隱經驗來引領身體表現朝向作品的文化意境來進行技能上的修練。

第四節　隱喻 ── 想像域轉化的張力

民族舞蹈的創作是以文化為核心，並將之注入於創作作品之中，這樣的過程積澱著太多、太深、太複雜的意象層次，層層堆疊。所以應該如何有效的傳達、表現成為一項課題。編舞者是如何將內在意象有效的傳達予舞者，筆者認為「隱喻」是快速的、適當的、具有引發內隱經驗的方式，是讓舞者體會創作者意圖的引導方式之一，適當的「隱喻」經常是能激發舞者自身的內隱經驗與想像的。「隱喻是以不同存在或事物之間的相似性為基礎的，即是以人與世界的相似性為基礎」[26]，所以隱喻是著某種相似性而存在的，筆者在詮釋身體透過呼吸而下沉的勁道時，將海中的水母做為譬喻，感受呼吸快速張開充滿氣體的移動，是輕的，飄的，再緩慢收縮吐氣，最後靠在極富彈性的海棉上，慢慢滲進去。若以一般對動作的分析，對細節的詳加描述，舞者無法在動作及意境的掌握有如此的透澈的感受力來支撐。「隱喻是建立在事

26 耿占春，《隱喻》（東方出版社，1993），頁 291。

物之間可互相轉化和互相關照基礎上的，它們之間的審美價值來自於其中的張力」，[27]就筆者的創作經驗來說，傳達內在意象空間裡的想像是極需要隱喻的傳達張力，這往往帶來意想不到的效果，並能引領舞者的內隱經驗，使其舞不在形而在意，意不在技而在境！

　　隱喻的事件與身體所要表現的質感之間存在著某種相互連結的張力，筆者創作作品《流梭》中那個來自於文化想像的時空穿越的身體感，舞者是來自於古文化中又神秘又隱匿的意象，穿越凝結力強大的張力，有如在一個有著極大壓力的空間中行走，動作是緩而張力不斷呈現的狀態，就像在海中行走一般，有著水的壓力與阻力，必須藉助不斷產生的張力來對抗壓力與阻力，因此就形塑成不同時空的切割立，有著穿越時空的穿透感。穿越時空與在海中行走這二者之間，透過隱喻的連結，呈現出有意義的轉化效果，舞者的動作張力也因此蘊涵著美感的存在。

　　「獲得內隱知識的關鍵在於經驗。缺少某種形式的共同經驗，一個人將很難了解另外一個人的思考過程」，[28]在筆者的創作經驗裡，編舞者與舞者的共同經驗歷程往往是對作品的深刻性的重要關鍵，這來自於文化想像與美學創意結合下的作品意義是須長時間不斷的對話及撞擊的。與筆者工作近十年的舞者與新加入一年的舞者，更能有效地理解筆者的隱喻傳達，也較能掌握作品所蘊涵的意義。隱喻性的引導在

27　王炳社，《隱喻藝術思維研究》（中國社會科學出版社，2011），頁 61。
28　Ikujiro Nonaka & Hirotaka Takeuchi，《創新求勝（The Knowledge-Creating Company）》（楊子江、王美音譯）（台北：遠流出版，2006），頁 82。

筆者的創作經驗中是對舞者建構內在情感的重要關鍵，尤其民族舞蹈作品中的文化想像、作品意義的傳達，若無法將彼此的對照，關係連結，很難在編者與舞者身上產生內在連繫。「隱喻就是一種比擬，一種對照，一種關係，是在兩種存在之間建立相似性關係的結構性活動」。[29]

「隱喻不僅僅是語言現象，更重要的是一種思維現象」；[30]王炳社曾提出藝術隱喻的特徵主要表現在：「第一，具有發散性和跳躍性；第二，具有形象生動性與創造性；第三，藝術隱喻以相似性和類型性選擇為基礎；第四，藝術隱喻具有意向的不確定性」，[31]如上述所提隱喻不僅是語言更是思維現象。編舞者內在的、深沉的創作意象是可以透過良好的隱喻來促使舞者身體表現由內而外的、重點是由思維體驗而外化於形式來進行轉化，創作者應擅用及透過隱喻來傳達創作意象給舞者，使之有所體驗，並將身體的舞蹈動作表現得更趨近編舞者與舞者之間。而舞者也可在這隱喻特徵當中具有自我的意向性與創造性。兩者是相輔相成不衝突的。

「內隱知識透過隱喻、類比、觀念、假設或模式表達出來。當我們試圖將意象觀念化時，通常會將其精髓訴諸語言」。[32]所以「隱喻是一種語言現象，是一種認知現象，是一種思維現象，也是一種藝術現象」。[33]舞蹈的引導方式非

29 胡妙勝，《戲劇與符號》（上海文藝出版社，2008），頁140。
30 馮廣藝，《漢語比較研究史》（湖北教育出版社，2002），頁3。
31 王炳社，《隱喻藝術思維研究》（中國社會科學出版社，2011），頁70-71。
32 Ikujiro Nonaka & Hirotaka Takeuchi，《創新求勝（The Knowledge-Creating Company）》（楊子江、王美音譯）（台北：遠流出版，2006），頁84。
33 王炳社，《隱喻藝術思維研究》（中國社會科學出版社，2011），頁68。

常多元，語言是最直接的，透過語言我們可以獲得交流的進行，傳達內在所思、所想象之意。

　　藝術想像創造了虛幻的世界，舞蹈在虛幻的時間、空間創造了虛擬性，而藝術想像在時空中表現出極大的可塑性。「想像一方面是直觀現象本質的先驗條件之一，一方面又是對相關本質進行理解時的重要方法。」[34]。在這藝術想像的空間裏，創構出象外之象的意境，本文稱之為「想像域」，「想像域」是從隱喻引導所創造出來的場域，它本身就充滿各種不同事物之間巧妙聯結的相似特性，是主客體之間不斷轉換互動的境。

> 昔莊周夢為蝴蝶，栩栩然胡蝶也，自喻適態與，不知周也。俄然覺，則蘧蘧然周也。不知周之夢為蝴蝶與？蝴蝶之夢為周與？周與蝴蝶，則必有分矣。此之謂物化。

> "不知"即"忘" "忘"便能"游"，從而會"自喻適志"，與外物，與世界達到大融合，而於"游"中獲得大自由。"物化"也即是齊物我，也即是齊死生，"以生死為一條"。而獲致的途徑，並非宗教的信仰，而是審美的超越，在物我交融、物我兩忘的審美化境、極境之中，超越死生，將整個人生藝術化、審美化。[35]

34　龔卓軍，《身體部署-梅洛龐蒂與現象學之後》（台北：心靈工坊，2006），頁 29。

35　劉方，《中國美學的基本精神及其現代意義》（巴蜀書社出版，2003），頁 172。

「是誰在做夢？」這當中有一連串的問答？這種物我相忘，忘卻自己在現實生活中的身份，若能將此體悟的境投入舞蹈創作的境，在這虛化情境的角色觀察自己，觀察自以為的自己，觀察別人眼中的自己，觀察思考事情角度的自己，這是一種虛靜的功夫。

編舞者與舞者必須不斷地在彼此所創造的想像域當中進行創作，以確保作品述說的同一性。而「想像域」是在創作過程中，思維意象至動作形體的「實踐轉化」的重要且關鍵的場域，透過間接的隱喻，人們的思想會將所經驗過的加入新的元素、新的體會、新的實驗，提昇並突破瓶頸。對民族舞蹈創作來講，這是一種藝術的創造性想像，這也是一種藝術審美的想像。滕守堯曾提出審美想像大體上可以分為兩種，「知覺想像」與「創造性想像」，「知覺想像是一般審美活動中的想像，這種想像不能完全脫離開眼前的事物。而創造性想像則是藝術創作過程中的想像，它是脫離開眼前的事物，在內在情感的驅動下對回憶起的種種形象進行徹底改造的想像」。[36]「創造性想像」在民族舞蹈創作表現中是重要的，它可以引動內隱性經驗的動能，使舞者的表現是由內而外的，是有述說、傳達的，而非僅僅是外在動作及形象的美感表現。

在 2010 年作品《落花》，筆者引導舞者進入想像域，感受花瓣凋零落入泥土，漸漸融入，受大地滋潤，化為養分的過程。當舞者進入此想像後，身體所發出的呼吸與情緒，是

36 滕守堯，《審美心理描述》（四川人民出版社，1998），頁 58。

接近編舞者所欲傳達的意境，氣息有了重量感，情緒有了感染力，與之前的表現動作差異性頗大。而「想像活動最終產生的形象也並不一定是現實生活中具有的事物，大多數現實事物的形象都要在想像的熔爐中被熔冶和重新塑造，它們或是被誇大，或是被縮小，或是比原來粗糙，或是比原來細膩」[37]。「想像域」可以歸結為「實踐轉化」最重要的場域，增加思維的活動力，增加動作與情感之間的聯結。「知覺和想像都以聯想為基礎，無論是創造或是欣賞，知覺與想像都必須活動」，[38]基於上述探討，創造共同的「想像域」空間在創作時是重要的。筆者創作時曾要求舞者們，當妳們吸氣時想像呼吸的氣貫穿，一節一節地往上提升把脊椎的空間都撐開了，像煙裊裊升起至上面空間裡，是充滿的，是盈繞的，是擴散的。接著快速地吐一口氣，藉由此吐氣使身體向下沉墜，感覺身體從上而下越來越沉重，融入土裡擴散至無形。這一身體的節奏有如一個石頭投入水中，石頭入水剎那是快速的，隨即因水的阻力而變緩沉狀態。吐氣後在肋骨下方有如這般狀態，這個吐氣是有重量感及阻力感的狀態，有頓點後再進行下沈，如水中漣漪般的一層層向外及向下擴散，是舒服的狀態。

「想像域」的營造空間是需要創意的、譬喻的，如林懷民先生提出另一層創造此空間的方法及思考：「我要排一個雨，沒有甚麼意思，就是一個題目，就是讓我們來跳舞吧，

37 滕守堯，《審美心理描述》（四川人民出版社，1998），頁 60。
38 朱光潛，《美感與聯想 —— 朱光潛美學文學論文選集》（湖南人民出版社，1980），頁 128。

你知道愈來愈沒有故事可講了，但身體的氛圍，舞者和舞者的互動，裡面有千百個故事，大家可以自己去找[39]」。

　　劉若瑀提出三個空間供我們參考。

> 第一空間，是有關自己的文化背景，生長條件、生命經驗的空間。第二空間，是人的空間，每人都有自己的個性，年齡或經驗，因為個人而呈現不同的方式，這就是因人而異的空間。第三空間，當下的空間，對作品的詮釋是非常重要的。[40]

　　因此，為使舞者由內隱經驗來創造出屬於個體的但又不同於以往熟悉的來進行身體的舞動，將主導性拉回到由舞者身體自主的表現空間，而不是讓身體舞動受制。幫助並引導舞者創造出自我詮釋及符合作品意境是重要的。「想像域」空間，由「隱喻」激發文化性及創造性想像所帶來的身體感受，以意起舞，以舞傳意，以形化象，意象俱存！如此民族舞蹈創作則易蘊涵文化藝術之思，舞蹈中舞者內在的意想與動作的巧妙結合才能創造作品之意而生形，形則有象。舞蹈形象之外仍激發觀眾們自由的想像域空間，由不同的視域進入作品，再由相同的形象來感受，最終有著自主性的自我詮釋，使其作品中的蘊涵的藝術得到擴散、強化的效果。

　　「創造性想像的基礎是無數次的感知、大量的觀察和豐

39 曾凡主編，《大師級》（三聯書店出版社，2008），頁 182。
40 劉若瑀，《劉若瑀的三十六堂表演課》（天下遠見出版社，2011），頁210。

富的經驗」，[41]因此，製造「想像域」可以增進對於動作實踐的轉化，提昇對舞蹈動作的掌握與表現進而傳達作品意境。胡民山 2010 年作品「色空」，舞意中提到三個部分，尋幽（划船）、孤坐（釣）、寂劍（無劍）。[42]一根竹子，在他的作品裡，可以是船槳，可以是釣竿，可以是竹劍，這是從大量的觀察和豐富的經驗創造的想像。創作者的「隱喻性」思維及「想像域」的巧妙融合，形成了色空的美學境界。

實踐的過程中很多無法完整表達的意象，牽涉到創作者與舞者們的「內隱性」經驗的轉化。不論由外顯轉而內隱，由內隱轉為外的反覆循環，皆使不流於形式。創作過程中編舞者與舞者「內隱性」的強度，是基石與養份。關於民族舞蹈創作的研究，此章除了作品分析研究外，「內隱性」、「隱喻性」、「想像域」，在舞蹈創作實踐過程中的經驗、詮釋亦顯得相當重要。多元意涵的探討，以舞蹈作為溝通人性的觀點，重視自我跟他人在舞蹈上的互動是非常重要且有價值的。

41 滕守堯，《審美心理描述》（四川人民出版社，1998），頁 59。
42 拈花微笑節目冊。

第四章　當代民族舞蹈創作的現象場

第一節　引　言

　　「從一開始到結束時都是專注與切身性的邀請，舞者與觀者都一起進入第一人稱的狀態，彷彿儀式執行者那般專注……，另一方面，卻似乎進入完全相反的狀態，那就是睡，經過身體與精神的放鬆後的沈睡，然後進入意識無法前往的如夢似真的時空裡，然後甦醒。」[1]這是無垢舞蹈劇場出版「十年一觀」裡的內容。這是一種場域，這場域可以不用歷史的形象來展現，反而是要進入一種集體無意識的想象空間裡，似乎是欲脫離現實，在古、今的意象時空裡自由的進出。此種空間即是本章所欲探討之內容，舞蹈創作的「現象場」。李德榮提出：「外在的感知觸及了集體無意識的核心，即是原型，無意識就向意識層次滲透，開始起著作用」。[2]它就像是一種記憶的蘊藏，不斷地開啟與積澱。另而言之，在民族舞蹈創作的實踐過程裡，為使舞者能體悟、體驗創作者的心境與意圖，排練過程中充滿著自我內在的關注、與他人互動的

1　羅毓嘉等著，《十年一觀》（台北：國立中正文化中心，2009），頁49。
2　李德榮，《榮格性格哲學》（北京：九州出版社，2003），頁19。

對話、環境空間的氛圍及作品所蘊發的意義，這些感知不斷的在身體與身體之間、主體與空間之間的混沌撞擊，它形成了一個創作的「現象場」。由於筆者曾接觸梅洛-龐蒂（Merleau-Ponty, Maurice）的身體知覺理論，對「直覺性」、「曖昧性」、「現象場」及「身體 —— 主體」的概念，有許許多多的觀點與筆者長期的民族舞蹈創作實踐經驗有著相互補充的情形，藉由理論與實踐的相互驗證，似乎可以有某些借鑑。

　　身體知覺是一種象徵的滲透過程，進而產生知覺意象，意象不單純僅是一種形式。「意象」可以分成二個向度來看，一是「意」的向度，包含不自覺的層次、自覺但混沌的層次；「象」的向度，意指感知的對象，感知對象可分爲虛實二個層次，實的層次代表實質客觀的對象，虛的層次代表主體意識所虛構、虛擬的對象。「意象」，它是蘊涵著"身體所感知的時空"與"心靈所感知的時空"之間的交錯融合，它亦是"身體技能表現"與"心靈想像表現"的綜合體，它是一種擁有無限時空範域的藝術。這與梅氏所提的「身體 —— 主體」的概念不謀而合。

　　羅賓·喬治·科林伍德在《藝術原理》中指出：表現某些情感的身體動作，只要它們處於我們的控制之下，並且在我們意識到控制它們時把它們設想爲表現這些情感的方式，那它們就是語言……各種語言都是專門化形式的身體姿勢，而且在這個意義上，可以說「舞蹈是一切語言之母[3]」（羅賓·

3 羅賓·喬治·科林伍德，《藝術原理》（北京：中國社會科學出版社，1985）。

喬治・科林伍德，1985）。民族舞蹈是一種肢體語言，但它並不能只是語言，而必須是言語。言語是包含了所要表達的意義內涵，而非僅是一連串的語言而已！就如民族舞蹈的創作，它是具有表達意涵的藝術形式，而不是一連串的肢體動作。梅洛-龐蒂的說法，「藝術品具有"語義品質"，即在某種意義上不可言說的形式構態，這就將藝術品從紛雜的人工產品分離了出來[4]」。民族舞蹈藝術是透過身體的種種動作與姿勢來傳達與表現其心理情感的，它是心靈身體化的表現，而非只是簡單的身體語言。我們經常地看到複製基本動作的民族舞蹈表演，也常被深具意義內涵的民族舞蹈表現而感動著，這是身體藝術形式的心靈表現，此一表現是"身與心"、"主與客"的綜合表現。梅洛-龐蒂說：「我們不可能理解"心"是怎樣繪畫的，因此，可以總結爲一本小說、一首詩、一幅畫或一部音樂作品都是個體的，在這些存在之中，體現與被體現的東西是難以區分的[5]」。當然舞蹈藝術作品並不同於一般的藝術作品，它是動態性、身體性的綜合時間與空間概念的藝術表現，主要透過"身體"來傳達。以梅洛-龐蒂視身體爲一"知覺主體"來看，這是符合民族舞蹈藝術之身體概念的，此觀念對於民族舞蹈的表現有著明顯地影響。

　　「梅洛-龐蒂斷然否定傳統意義上的認識主體與認識對象的截然二分，賦予身體以主體地位，在許多地方都突出了

4　保羅・克羅塞著、鍾國什譯〈梅洛-龐蒂：知覺藝術〉，《柳州師範學報》，17.1（2002），頁 36-41。

5　保羅・克羅塞著、鍾國什譯〈梅洛-龐蒂：知覺藝術〉，《柳州師範學報》，17.1（2002），頁 36-41。

強調身體地位的 "知覺主體"[6]」也就是說，否定主客體二分的思維，而以身體作爲 "知覺主體" 表現內在情感或心靈意象，而將身與心統一於 "身體表現" 之中。這 "身體表現" 成爲主體之 "身與心"、"自身與客觀世界"、"自身與他人" 的核心關係，也就是主體與所感知的一切都透過 "身體表現" 而存在。梅洛-龐蒂認爲，「由於客觀身體的起源只不過是物體的構成中的一個因素，所以身體在退出客觀世界時，拉動了把身體和它的周圍環境聯繫在一起的意向之線，並最終將向我們揭示有感覺能力的主體和被感知的世界[7]」。身體不應被定義爲所有物體中的一個物體，而應被定義爲在「世界上存在的媒介物[8]」。此觀點增擴了某些對舞蹈的單一認知，即人舞動著身體，這一二元對立的立場表現。人，不再只是一個身體形象，而是一個個靈魂與肉身的流轉舞動。

　　本章將透過梅洛-龐蒂的 "身體知覺" 理論，對民族舞蹈的藝術創作概念作一初步的探究，其主要重點包括解析身體知覺的「語言」與「言語」，探討肢體語彙對民族舞蹈創作的動作與意義之觀念與視角；接著探討「主體間性」（intersubjectivité），包括各主體間性的互動關係，作品的意義不在創作者的意識中，不在舞者的表現中，亦不在觀眾的詮釋中，而是存在眾多自我與他者之間，這形成創作過程當中及演出當下民族舞蹈的一個「現象場」。「現象場」是

6 楊大春，《梅洛-龐蒂》（台北：生智出版社，2003），頁 12。
7 梅洛-龐蒂（Merleau-Ponty），《知覺現象學（Phenomenology of Perception）》（姜志輝譯），（北京：商務印書館，2005），頁 105。
8 梅洛-龐蒂（Merleau-Ponty），《知覺現象學（Phenomenology of Perception）》（姜志輝譯），（北京：商務印書館，2005），頁 183-184。

指一個人的內在知覺或身體經驗所構成的世界。

　　這種內在的現象世界與外在的客觀世界交互作用並主導著主體「現象場」的發生，並影響著其民族舞蹈創作思維、態度、行為，以及舞者的身體表現、情感形塑等，環環相扣。運用此論點切入，筆者在編創或排練中所知覺到的意義與內涵是不同的，這即是一種由外在客觀世界及內在經驗世界交織而成的「現象場」。

第二節　民族舞蹈創作的身體知覺

一、身體知覺 ── 含混（ambiguite,或譯曖昧）

　　本節的身體知覺是以梅洛龐帝的知覺現象學為主要理論。「梅洛-龐蒂，是法國哲學家，存在主義的主要代表之一。巴黎高等師範學院畢業。曾任里昂大學、巴黎大學、法蘭西學院教授。倡導知覺現象學。認為知覺把自我與世界聯繫起來，是真正存在的領域。知覺的主體具有身體和精神兩個方面，兩者結合即客體與主體的統一。這種統一是把抽象的身體還原為直接經驗的身體。[9]」舞蹈家林麗珍在十年一觀裏所提的身體觀即是主張身體是一個實踐體，在真實的接觸和感受中，一腳一步的走下去，不只是個動作，更有著感情、溫

9　萬中航等編著，《哲學小辭典》（上海辭書出版社，2002），頁 522。

度、濕度、軟度,真實地與生命感受在一起。」[10],這即是一種身體和精神所融合的知覺主體。在梅洛-龐蒂的論點中認為,「知覺的主體並不是胡塞爾所說的先驗自我或純粹意識,而是肉身化的"身體 ── 主體"(body-subject),而作為原初經驗的知覺活動也不是先驗自我的構成活動,而是人在世界之中的生存活動,是"身體-主體"與世界之間的相互作用和交流,這樣一種知覺活動不能夠歸結為胡塞爾那種具有濃厚二元論色彩的意向作用和意向對象的關係,而是具有"曖昧性"(ambiguity)的特徵。

所謂"曖昧性"乃是梅洛-龐蒂的核心概念之一[11]。梅洛-龐蒂的"曖昧性"是介於經驗主義與理性主義之間的一種互動的關係,此"曖昧性"根源於主體之身體與心靈的種種"渾純性"與"純粹性"。所以「知覺的曖昧性在根本上來源於人的生存方式的"曖昧性",而這種生存方式最直接的體現就是人的"身體"」。[12]這一"身體知覺"之所以蘊涵著"曖昧性",就是因為這是"身體"與"心靈"相互作用的結果,這二者缺少了彼此,都無法單獨地存在。所以,梅洛-龐蒂透過"知覺活動"來闡述"身體"與"心靈"之交互作用的互動關係,這亦是現象學所要還原的本質或純粹。「對於梅洛-龐蒂來說,現象學還原就是要回到知覺的首要性

10 羅毓嘉等著,《十年一觀》(台北:國立中正文化中心,2009),頁 74。

11 蘇宏斌,〈作為在在哲學的現象學 ── 試論梅洛-龐蒂的知覺現象學思想〉,《浙江社會科學》,3(2002),頁 89。

12 蘇宏斌,〈作為在在哲學的現象學 ── 試論梅洛-龐蒂的知覺現象學思想〉,《浙江社會科學》,3(2002),頁 89。

或原初性[13]」。

　　梅氏認為 "知覺" 是人得以成為存在的重要原因，也是他人、客觀世界與主體互動的因素，亦是主體自身之 "身體" 與 "心靈" 融合的本質，是人與世界接觸和交往的最基本的方式。「 "知覺" 的原初結構滲透於整個反思的和科學的經驗的範圍，所有人類共在的形式都建立在 "知覺" 的基礎上，這樣對 "知覺經驗" 的現象學分析自然也就成了梅洛-龐蒂思想的核心[14]」，這一 "前反思" 的意識或可說是不同於胡塞的 "純粹意識"，亦可說在本源上是胡塞爾之 "純粹意識" 的另一詮釋的說法，因為此二者都具備了在意識上的 "模糊性" 或 "渾純性"。也就是因為這一意識上的 "模糊性" 或 "渾純性" 才使得主體與自我、與他人、與客觀世界得以互動且變動的存在。梅洛-龐蒂認為，「 "知覺" 既不是純粹的刺激－反應行為，也不是一種自覺或明確的決定，而是從一定的行為習慣出發的朦朧和曖昧的活動，這種習慣的形成在根本上又離不開身體與環境的相互作用。[15]」讓 "身體 ── 主體" 所處的環境成為一種 "現象場" ！民族舞蹈藝術的存在與表現，往往是這現象場域裡的 "心靈時空" 與 "身體時空" 互動的 "曖昧性" 所引動的。

13　楊大春，《梅洛-龐蒂》（台北：生智出版社，2003），頁 50。
14　蘇宏斌，〈作為在在哲學的現象學 ── 試論梅洛-龐蒂的知覺現象學思想〉，《浙江社會科學》，3（2002），頁 89。
15　蘇宏斌，〈作為在在哲學的現象學 ── 試論梅洛-龐蒂的知覺現象學思想〉，《浙江社會科學》，3（2002），頁 89。

（一）語言與言語

　　梅洛龐蒂表示：「我們說出的東西不過是我們所體驗到的對於已被說出來的東西的超出部分」[16]，也就是說在語言表達的同時，它已不純粹了，它已加上了表達者的目的及手段，對於使用語言者，他並不是用語言表達思想，而是已進入實現思想階段。梅氏也表示：「語言它表達主體在其涵義世界中採取的立場，語言就是採取立場本身」[17]。舞蹈是另一種有別於語言的表達方式，是以身體為媒介，而本文所提的身體是一個知覺的身體，筆者認為民族舞蹈作品是有著欲表達主體在其世界中所表現的立場。所以它不是傳達肢體美的極緻展現，或只是傳承及保留文化的使命。

　　《知覺的現象學》時常以「被言說的語言」（langage parlé）及「為言說的語言」（langage parlant）的說法來論原初表達（expression première）和重新表達（expression seconde）的區分。被言說的語言（或次級表達）直接來源於我們的語言積累，是被使用的。它來自我們獲得的文化遺傳，也來自大量符號和意義的關聯。楊大春指出，「被言說的語言是透明的，在它的語詞和它的涵義之間存在著完全一一對應的關係，但言說著的語言卻在傳遞既有的涵義的同時，創造新的涵義，體現為積澱和創新的統一。[18]」為言說的語言（或初創表達）則是意義的定形，是思想迸發之時、意義到場之時

16　楊大春，《梅洛-龐蒂》（台北：生智出版社，2003），頁 171。
17　楊大春，《梅洛-龐蒂》（台北：生智出版社，2003），頁 173。
18　楊大春，《梅洛-龐蒂》（台北：生智出版社，2003），頁 186。

的語言。

　　民族舞蹈的表現上有較接近敘事性的故事線性表達，亦有較接近抒情傳意的境界塑造，不管用何方式皆是欲表達創作者之思。所以筆者認為被言說的言語可說是舞蹈動作的元素，是較程式性的傳承動作語彙。為言說的語言是依照創作者欲表達的內在之思的創作性動作語彙，它有可能是來自文化的遺傳，與來自生活的感受及歷鍊，它在累積、拼貼、調整至試圖接近心中那模糊、不確定的曖昧意象的同時，意義也因此而呈現。

　　運用語言做為符號被使用、被實踐的情形下，不僅是靠口傳，它常態性地以「言語」的形式進行著。「言語」則意謂著語言在傳達過程中，被獨特化、解構化的情形，目的在於能更精準地傳達。其實「言語」是在一般語言的規律下，結合許多非語言結構內的符號來增補語言，例如表情、手勢、姿態等，它負責許許難以言傳的技術交流。古云，言下之意；只可意會不可言傳。例如民族舞蹈身體技能表現的形神相融、虛實相生，以及太極拳要求的鬆弛、柔中勁、忘記形式以得精義等，這些技術除了身體不斷地實踐之外，更需要結合許多非語言系統內的符號來加以傳達與輔助，在編舞者、舞者、作品與觀眾之間的連結形成橋樑。忘卻自己在現實生活中的身份、角色，投入舞蹈虛化情境的角色中。

　　例如民族舞蹈裡所謂一套套的基本動作，筆者認為它是較接近「被言說的語言」，通常都是有訓練的目的性，較具有動作傳承性。但如果是「為言說的語言」，通常是為作品的舞蹈風格而設計。這些動作被使用在民族舞蹈的作品裡，

通常是取其民族舞蹈形式或內容的某一風格性動作元素做為發始點，例如筆者就曾將敦煌的 S 型體態當為舞作的形象特徵，再重新依照創作意念及主題讓舞者實驗出 S 形體態限制裡的最大可能性，某些程式性動作將被分解或轉化成適當的，較接近主題思想的動作語彙，動作即跳脫了複製或模仿的層次，成為有意涵的傳遞。這即是筆者認為「被言說的語言」與「為言說的語言」的差異性之一。另一角度，若從舞者的表現在來談這二者的差異，如果舞者只是在複製或模仿編舞者動作，這是「被言說的語言」表現之一，因為他們都被動作（語言）控制。若能將動作消化，又有自我的詮釋自我的情感傳遞，即是較接近「為言說著的語言」，舞者已能自在的使用動作並有自己的詮釋，前者的動作是被語言使用，後者是經消化融會後自在的使用動作。所以跳舞只是在傳達編舞者之思還是在此基底之下還能擁有自我，能自在、感動及享受，這是非常重要的。

　　不論是「被言說的言語」與「為言說的言語」都不能清楚地做切割，彼此之間存在著曖昧性，語言與言語所造成的反應並不是純然可預測的，"知覺"既不是純粹的刺激 ——反應行為，也不是一種自覺或明確的決定，而是從一定的行為習慣出發的朦朧和曖昧的活動，這種習慣的形成在根本上又離不開身體與環境的相互作用。

　　「為言說的語言」，即原初表達。它也在對於表達（expression）的產生和接受的工作中引起了他的持續關注，這是一個對於行為、意向、知覺以及自由和外因之間關係的綜合分析。對於舞蹈作品的主題性的產生，在創作的時候可

能是先有對某事物或事件關注，在淺移默化中無形的滲透，進而形成意象，慢慢醞釀出想法然後將其具體化，釋放出某種思想或情感。創作者的藝術行為都孕育了一種表達，在這種表達中某種意義被呈現。梅洛龐帝表示：「語言並不是思想的簡單表象，不僅如此，語言還有其自主性，而且思想還會反過來受制於言語[19]。」筆者深刻地感受語言及文字的限制性，很多的體悟及感受，一經述說，就是一連串誤讀的開始，梅氏說過「表達因此從來都沒有完成」。所以語言是處於不斷地誤讀及創造之中。正呼應了古人所云：書不盡言，言不盡意，得意而忘言，得魚而忘筌。

（二）主體間性

對民族舞蹈作品的種種感知，是存在於編舞者、舞者、舞台、燈光、音樂、道具、佈景、影像設計與觀眾之間，身體與環境的相互作用之間，各主體與主體的互動之間，這即是「主體間性」。舞蹈即是一種與自我、與他人及社會、世界對話的空間。「我們與事物的關係以身體意向性為核心，但我們發現事物的意義並不僅僅圍繞我的行為而組織，它們同時也是由其他身體的意向性而構成的」[20]。作品的意義不在創作者的意識中，不在舞者的表現中，亦不在觀眾的詮釋中，而是存在眾多自我與他者之間，這即是梅氏所提的主體間性（intersubjectivité）。「他人既不在事物之中，也不在他的身體之中，他既不是自我。我們不能將他置於任何地方」

19 楊大春，《梅洛-龐蒂》（台北：生智出版社，2003），頁 180。
20 楊大春，《梅洛-龐蒂》（台北：生智出版社，2003），頁 212。

[21]。梅氏對主體間性的解釋，可以解決對舞蹈認知的單一刻版化印象。「我的身體知覺到別的身體，並且他感覺到別的身體是我自己的意向的神奇的延伸，是一種熟練的對待世界的方式，從此以後，就像我的身體的一部分，一起構成爲一個系統，他人的身體和我的身體成爲一個單一的全體，是單一現象的反面和正面，而我的身體在每一時刻都是其跡象的無名的存在，從此以後同時棲息於這兩個身體中」[22]這正解釋了民族舞蹈作品的主體不在編舞者、舞者、觀衆、音樂、佈景、道具、燈光等之中，而在衆多互動所形成的整體之間，於是我們進入了一個新的面向。

　　民族舞蹈有其具有的文化性及形式，杜夫海納認爲，「形式與其說是對象的形狀，不如說是主體同客體構成的這種體系的形狀，是不倦地在我們身上呈現的並構成主體和客體的這種與 "世界之關係" 的形狀」[23]。「它不是在脫離了肉體的心靈面前攤開一個場景，而是那些帶有視點的、肉身化的主體處於其中的一個含混的領域。」[24]但從當今某些民族舞表現的形式上看來，可能因爲對文化、傳承的認知及定義的不同，忽略了主體的知覺，而只從身體形態的外在模仿著手。「不管是對象還是主體都處於關係中，或者說對象有其出現的背景，而主體有其所處的情景」[25]。

21　楊大春，《梅洛-龐蒂》（台北：生智出版社，2003），頁 204。

22　楊大春，《梅洛-龐蒂》（台北：生智出版社，2003），頁 212。

23　Dufrenne, Mikel, （1973）. *The Phenomenology of Aesthetic Experience*, trans. by Edward S. Casey, Northwestern University press. p231。

24　楊大春，《梅洛-龐蒂》（台北：生智出版社，2003），頁 57。

25　楊大春，《梅洛-龐蒂》（台北：生智出版社，2003），頁 57。

　　現象學的最根本議題在於主體的知覺，梅氏指出，「靈魂和身體結合不是由兩種外在的東西（即客體和主體）間的一種隨意決定來保證的。靈魂和身體的結合每時每刻在存在的運動中實現」[26]，而在舞蹈的表現當中，編舞者及舞者的關係亦不是僅止於引導、聽從、複製、模仿。而是靈魂與身體的互相交流，舞者的身體及靈魂是一個整體，需要同時被重視看待的。梅洛-龐蒂認為，「把身體當作知覺的主體」[27]，「我們移動的不是我們的客觀身體，而是我們現象的身體，這不是晦澀難明的」[28]。

> 梅洛-龐蒂認為：在我們的“存在場”中，意向性把我們和過去以及未來聯系在一起。在這裡的“時間”不是一個線形的過程，由一些片段事件所構成的線形連續，不是外部事件或是內部事件的連續，而是一個網路，意向相互重疊的網路，網路的中心是“身體 —— 主體”。[29]

　　筆者也在創作當中意會到身體－主體，身體當下即是流動性的主體，它將所有的感知連結，它包含著歷史文化的思維觀點及批判思考，當代美學觀點及身體感知等等，它是難以切割的整體。

26 Merleau-Ponty, Maurice,（1962）. *phenomenology of Perception,* p.88-89。

27 Merleau-Ponty, Maurice,（1962）. *phenomenology of Perception,* p.225。

28 Merleau-Ponty, Maurice,（1962）. *phenomenology of Perception,* p.106。

29 關群德,〈梅洛-龐蒂的時間觀念〉,《江漢論壇》,5（2002）,頁 49-52。

　　梅洛-龐蒂認爲，「身體具有一種意向性的功能，它能夠在自己的周圍籌劃出一定的生存空間或環境」[30]。「當活的身體被當成沒有內在性的外在性的時侯，主體性就成了沒有外在性的內在性，一個中立的觀察者」[31]。而舞蹈即是用身體做爲一種連繫，將時間、空間，將內在性、外在性綜合成一個知覺主體，這一身體心靈化，心靈身體化的的整體，其意義在此時透過舞蹈的連繫而被理解。

二、身心一致的當下存在

　　民族舞蹈是一種根基於民族文化血源的藝術，「民族舞蹈有其自身的傳統，民族舞蹈的『根』必須站在傳統的基礎上，保持其獨特性；民族舞蹈的發展創新離不開生活，只有根植與於生活的民族舞蹈，才能常綠」，[32]而民族舞蹈在近代的發展受到了嚴峻的考驗，在傳統與創新之間、在理性與感性之間，民族舞蹈該如何是其所是的存在？它是民族文化演進？民族舞蹈創作該如何使其藝術本性無蔽地在場？還是不斷地向當代藝術靠攏而無法與之區別？如何保有傳統根基又有所生發，傳統文化意象如何結合當代意識，這些都是嚴峻地考驗。民族舞蹈的創作是一種存在，除了感官知覺之外，

30 蘇宏斌，〈作爲存在哲學的現象學 —— 試論梅洛-龐蒂的知覺現象學思想〉，《浙江社會科學》，3（2001），頁 87-92。

31 梅洛-龐蒂、科林‧史密斯譯，《知覺現象學[M]》（倫敦，1962），頁151。

32 韓國峰，〈淺淡民族舞蹈的繼承與發展〉，《赤峰學院學報》，26.4（2005），頁 93-107。

它是與事實生活相關的「存在」，問題是這種「存在」有著被遮蔽的假象存在與無蔽狀態下的本真存在，「現代藝術在本性上受到了技術的制約，藝術的本性被遮蔽」。[33]「這並不意謂著藝術是不需要技術或不需要現代舞台的種種技術，而是創作者若專注於技術層面的運用，則很可能忽略了藝術創作的本真自性，它是感性的原發，理性的技術只為它服務而不能成為主角」。[34]

本文認為，民族舞蹈之所以為"藝術"因為它不能僅是文化的複製品，不能僅是動作形式的保留，而沒有考慮到文化因時空的不同而產生的位移性及變異性，不能僅是單純的生理學上或解剖學上的"身體"概念下的運動，它必須是"心靈"與"身體"的一種由內而外、又由外而內的不斷互動作用的關係，所以，非文化複製及身心一致性，這些都是民族舞蹈藝術的本質存在特點。民族舞蹈創作者與舞者在進行創作時，必須明確地領悟這一深化的互動作用的關係。

民族舞蹈家胡民山的作品「色空」，舞意當中指出：「當我舉起我的手來，那裏有禪，當我斷言我已舉起手來，禪已不在那裏了。舉起手在表演藝術當中，雖可是為手，但他已涵蓋整個劇場氛圍，已不適宜稱呼為手」。[35]作品本身在創作之時以及展演都已經成為一個自在的氛圍空間。胡民山說：不要想邏輯，不要用分析，而置身其中的「觀」，並以當下的

33 張賢根，〈藝術的詩意本性 —— 海德格爾論藝術與詩〉，《藝術百家》，3（2005），頁 66-69。

34 鄭仕一、蕭君玲，〈民族舞蹈創作的藝術本性 —— 在遮蔽與無蔽之間〉，《大專體育學刊》，8.3（2006），頁 1-12。

35 2010 年民族舞團年度公演《拈花微笑》節目冊。

感悟去直覺整體。[36]自在的以各式的樣貌呈顯於觀賞者的感知之中，成為各式各樣的自為存在，文化早已非是一種複製再複製的呈現，早已自為地呈顯自身的位移性與異變性，亦是身心一致的當下存在，這是自為自在的一種場域。所以，民族舞蹈創作必然順應著文化的非複製性、位移性與異變性及身心一致的當下性，這是一種「無所存在的自在」，或說是一種在文化框架下及當代美學判斷的變動下所存在的「文化場域中的自由度」。編舞家胡民山在《百年香讚》演出的話指出：

> 西方學者梅洛‧龐蒂於《知覺現象學》中提及：「我們常說，沒有去感知物，就無法設想感知物。但事實上，物是作為自在之物，呈現於感知他的那個人」。現象學在運思上和禪有些許的契合，它們關切的不是對自在世界的再現，而是讓自在世界為我們呈現。但禪更徹底的指出，一切都是虛妄的【色相】，這在《金剛經》已明示：「一切有為法，如夢幻泡影，如露亦如電，應作如是觀」。一般認知的語言、文字、符號、論證……等它們原本是不存在，是被繹造的有為法，關注的幾乎是有限的、自為的虛妄，導致一般人經常輪迴在虛意的癡迷、困惑之中，因此無法脫透而自在！[37]

在民族舞蹈藝術的表現中，"心靈"的"現象場"透過

36　2010年民族舞團年度公演《拈花微笑》節目冊。
37　胡民山，《百年香讚節目冊》（台北民族舞團，2011）。

"身體知覺"起著較大的作用,對於民族舞蹈藝術的"現象場"應重新由哲學視域加以審視與透析。所有的民族舞蹈技能都築基於知覺身體的表現,而非單純的肢體動作展現。「要克服單純或者簡單,否定分析而強綜合甚至是調合,不管是對象還是主體都處於關係中[38]」。這一關係是破除了主體與客體之分、內在與外在之分的綜合判斷。

以當下的感悟去直覺整體,編舞者及舞者的"身體",在創作時與想像空間互動的轉化,使得舞者的直覺性被強化與擴大,進而由內而外、由心而身的當下,引動著"身體"而舞蹈。知名編舞家蔡麗華教授在編作「忘機」時表示,今年這批舞者反應靈敏,形神到位,很快就能體會禪藝術的意境,在空無妙有中,幻化自如,有時置身怡然寬闊的山水中,有時如大海的波掏,有時是行者的修行身影…。[39]編舞者與舞者在創作互動的當下,舞者對時間性與空間性的想像力被強化,它已不是單純的動作或姿勢的一連串變化而已。

王岳川指出,梅洛-龐蒂的理論中,「認為"身體"作為一種基礎性研究對象,只有在一定限度之內才可能使"身體"視域獲得體認,如果離開了"身體"和"心靈"的統一,"身體"也就失去了意義,而"心靈"也就無所依附[40]」。

對於民族舞蹈藝術應從"身體 —— 主體"存在的設定出

38 楊大春,《梅洛-龐蒂》(台北:生智出版社,2003),頁57

39 2010年民族舞團年度公演《拈花微笑》節目冊。

40 王岳川,〈梅洛-龐蒂的現象學與社會理論研究〉,《求是學刊》,6(2001),頁21-28。

發，以闡釋民族舞蹈藝術的現象層面，與其 "置身處地" 的各種感性與理性相交織的 "身心活動"。如從 "身體 —— 主體" 的概念出發，它是充滿著心靈感性的理性表現，或是心靈感性的 "現象場" 透過 "身體知覺" 而被表現，它不是以身體技能為主的技藝。如柯林伍德所說的，「因為藝術並不是技藝，而是情感表現；真正的藝術作品是一種總體想像經驗。通過為自己創造一種想像性經驗或想像性活動以表現自己的情感，這就是我們所說的藝術[41]」。梅洛-龐蒂說，「我們呈現給我們自己，因為我們呈現給世界[42]」。民族舞蹈創作就在 "身體" 與 "心靈" 的覺知當中，互為呈現的變動關係上創造出了另一虛擬的「現象場」。

第三節　民族舞蹈創作的現象場

一、文化性與當代性

每個主體都有自己內心詮釋的一套方式，以及主體知覺對於世界或環境中的選擇焦點，這會造成主體以一種獨特的方式來看待所感知的一切，因此每個個體所產生的「現象場」是差異化的。民族舞蹈創作必然不會是一種對於歷史的重述，或是一種程式性的複製，換句話說，民族舞蹈的「現象

41 羅賓‧喬治‧科林伍德，《藝術原理》（北京：中國社會科學出版社，1985）。

42 梅洛-龐帝（Merleau-Ponty），《知覺現象學（Phenomenology of Perception）》（姜志輝譯），（北京：商務印書館，2005），頁531。

場」中的當代性的影響，不可能將個人的思想完完全全地置入於過去的歷史脈絡而毫無當代性在其中。筆者認為，這種現象世界與客觀世界交互作用並影響著其創作思維、態度、行為，或影響著舞者的身體表現、情感形塑等。每個主體因身體經驗的差異化，導致在每一次的編創或排練中所知覺到的意義與內涵是不同的，其所知覺的意義與內涵是由外在客觀世界及內在經驗世界交織而成的。這個「現象場」會形成一種控制力，決定著每個舞者身體的舞動、姿態、內在情感的凝結等。該如何形塑民族舞蹈創作的現象場呢?筆者認為應該從「文化性」與「當代性」做切入。

　　文化性與土地的關係是息息相關的，這是一種文化體系。若民族舞蹈創作者能遵循立足於文化發展的根源與脈絡，將此置於創作時的現象場中，從民族舞蹈文化根源脈絡裡重新尋找動作的新意義，進而將此意義編創作品來加以呈現，這是筆者認為對於民族舞蹈的積極性傳承。[43]筆者對於民族舞蹈的創作常常是基於對傳統文化的閱讀、感受與想像，作品的詮釋有著筆者對當下民族舞蹈在台灣舞蹈生態中立足的窘境、對當下社會情境的感受、對人生「常和無常」的領悟、對當下各種藝術與時尚美學設計的感動。傳統就在這樣的生活「現象場」中被溶解於筆者感受與感動的作品之中。

　　同一個事件在創作時可以用很多種方式來表現，而事件本身並不等同於各種不同的表現方式，表現方式僅是傳達的管道，並非事件本身;也就是說傳統文化存在於當代社會中，

43 筆者隨身筆記。

必須與當代社會做連結，運用當代的思維來進行多元的創思、進行多重方式的呈現，所以具當代性意義的表現方式來對民族舞蹈的傳統進行表述，是重要的思路之一。

　　上述的文化性與土地的關係是息息相關的，重心是環環相扣的，對於民族舞蹈傳統的傳承除了著眼於外在的表現形式，對於肢體舞動時運用動力，尋找動作的動力根源，也是必須的。舞蹈家胡民山多年對創作的投入，在身體中做了探索與再創造，體悟出「靜」、「行」、「融」的探入方法，在 2012 年台北民族舞團「經典綻放」節目冊編舞家感言中，再度提出引導舞者的方便法：「鬆、觀、盤。以太極綿延氣行的導引及民族舞身段、武功的形、氣、神、運作為基底，重點是以丹田為動力的泉源」。[44]

　　動力與重心是民族舞蹈風格的建立當中重要的辨識方式之一，如借力使力，反作用力，地心引力。有些創作者多著眼於動作的形式複雜性及技術的極至與華麗，而忽略了動作產生的動力與本質。太極，推手的借力使力，反作用力及地心引力，民族舞之形神勁律裡的勁，武術所強調的內勁、運氣，都與動力的相關，所以不只現代舞才講究身體動力的運用，不只現代舞才能談身體與地面的關係。

　　知覺中的焦點與背景因素影響著「現象場」，就民族舞蹈創作的「現象場」而言，編舞者的舞作設計內容是涉及了知覺所感受到的所有現象感知，這些累積的生活經驗、閱讀經驗、當代審美等等，都成為編舞者的知覺現象裡的背景因

44　胡民山，《百年香讚節目冊》（台北民族舞團，2011）。

素。梅洛-龐蒂說：「知覺往往針對的是關係，往往針對的是
由背景和圖形構成的一個整體，要在知覺經驗中區分出孤立
的現象是困難的。」[45]舞者的身體表現力，感受性與理解力
也是編舞者在編作過程的焦點之一，然而創作當下不論是知
覺中的焦點因素或背景因素都必然地對創作者在創作作品的
過程中形成影響。「這種知覺即非單純的被動性也非完全的
主動性，但兩者都被納入其中。這種所謂的知覺涉及的不是
認識主體與認識客體的關係，它在現象場中展開」。[46]所以
民族舞蹈創作的「現象場」既明確又混沌，既具結構性又具
解構性，包含著編舞者、舞者，文化傳統性、當代意識性，
心理想像、生活經驗等等，凡感知的一切，包括意識與無意
識的都影響著這現象場，它是互動且不斷變動的。

二、焦點意識與支援意識

　　Michael Polanyi 在《個人知識》中提及的「焦點意識（ focal
awareness）」與「支援意識（subsidiary awareness）」。[47]他舉
了一個例子來說明這二種意識：

　　　　支援意識和焦點意識是互相排斥的。如果一位鋼琴家

45 黃榮，〈梅洛-龐蒂的身體與繪畫藝術的表現性〉，《貴州民族學院學報》，
　　1（2005），頁 127-130。
46 黃榮，〈梅洛-龐蒂的身體與繪畫藝術的表現性〉，《貴州民族學院學報》，
　　1（2005），頁 127-130。
47 邁可・博藍尼（Michael Polanyi）著，《個人知識 —— 邁向後批判哲學
　　（Personal Knowledge:Towards a Post-Critical Philosophy）》（許澤民譯）
　　（台北：商周出版，2004），頁 71。

> 在彈奏音樂時，把自己的注意力從他正在彈奏的音樂
> 上，轉移到觀察他正用手指彈奏的琴鍵上，他就會感
> 到困擾，並可能得要停止演奏。如果我們把焦點注意
> 力轉移到原先只在支援地位中被意識的細節上，這種
> 情況往往就會發生。[48]

　　對於需要技術作爲基礎的藝術創作，在創作時技法早已
因爲長期的熟練而成爲技援意識的部分，創作過程中的焦點
意識往往落入所欲創作的意境而非技法，技法只是爲了完成
或表現某種意境的基礎條件。以筆者創作經驗來說，舞者的
舞蹈技法早已因長期訓練而爲基礎。例如《殘月‧長嘯》中
舞者必須專注在「隱居山林不得志」的情境，所有的技法是
因此情境而存在，技法是支援意識的部分。若將技法當爲焦
點意識，則會形成技過於藝的舞蹈表現。筆者往往在進行舞
蹈創作時，其內心深處蘊藏著些許他人無法感受且自身又無
法完整說明的部分，深植於在內心的意象。對於作品或舞蹈
形式已經明確的東西，似乎表達出來後又不是內心深處所意
象的整體，或許所能言傳的往往僅是內心意象極微小的一部
分，這也或許是創作較能以微觀的不同的視角造成不同的視
域，往往能在細微之處看到一般人沒有覺察的現象。例如同
樣需要技法的繪畫，梵谷的名畫作《農鞋》，他所畫的是日
常生活中相當細微的觀察，一農婦的農鞋破舊蘊藏著長期辛

48　邁可‧博藍尼（Michael Polanyi）著，《個人知識 ── 邁向後批判哲學
（Personal Knowledge:Towards a Post-Critical Philosophy）》（許澤民譯）
（台北：商周出版，2004），頁71。

勤的意境，於是梵谷的油畫作品並不等同於把實際的農鞋繪畫出來，對於藝術家心中對物象的攝取，與一般人所見有著極大的差異，這即是創作者有與一般人有著不同的見解、不同的視域，其焦點意識是不同的。梵谷的名畫作《農鞋》，Heidegger 對這一作品有著細微觀察的詮釋：

> 從鞋的具磨損的內部那黑洞洞的敞開口中，凝聚著勞動步履的艱辛。這硬梆梆、沉甸甸的破舊農鞋裏，聚積著那寒風陡峭中邁動在一望無際的永遠單調的田壟上的步履的堅韌和滯緩。鞋皮上沾著濕潤而肥沃的泥土。暮色降臨，這雙鞋底在田野小徑上踽踽而行。在這鞋具裏，迴響著大地無聲的召喚，顯示著大地對成熟穀物的寧靜饋贈，表徵著大地在冬閒的荒蕪田野裏朦朧的冬眠。這器具浸透著對麵包的穩靠性無怨無艾的焦慮，以及那戰勝了貧困的無言的喜悅，隱含著分娩陣痛時的哆嗦，死亡逼近時的戰慄。這器具歸屬於大地（Erde），它在農婦的世界（Welt）裏得到保存。正是由於這種保存的歸屬關係，器具本身才得以出現而得以自持。[49]

《農鞋》是在農夫長期辛勤的內在與外在時空觀透過繪畫，將意境表現，此時的焦點意識往往落入創作所欲描述的意境而非技法，技法只是爲了完成或表現某種意境的基礎條件。

49 馬丁・海德格爾（Martin, Heidegger.）著，《林中路（Holzwege）》（孫周興譯）（上海：上海譯文出版社，2004），頁 18-19。

　　筆者的作品「落花」，在創作過程經常自覺焦點意識與
支援意識的差異，也將自身投射於觀眾的立場來思考整個舞
蹈所呈現的空間與畫面，每個段落筆者想讓作品的焦點呈顯
於何處，又希望哪些事物能落入支援意識的視域裡，在創作
過程裡這是一個重要的思考面向。筆者運用二種意識的概念
於創作中，現代化劇場的舞台空間與多媒體的運用呈現，對
此作品有著很大的助益。舞作一開始的影像，筆者用大塊直
立長形白幕在上舞台，將上舞台切割成三大區塊，二側長形
黑幕襯托中間長形白幕，擔任天女的首席舞者張夢珍於中間
白幕前運用剪影的方式覆蓋白紗呈現，巨大的舞台空間感與
舞者的身體線條與形象，形成了不同的視覺焦點，因為白幕
而突顯了剪影的身形，或是舞者的黑影身形加強了白幕的效
果，何者為焦點，何者為背景？「經驗主義認為感覺是指人
對事物所獲得的點狀衝擊的純粹印象，譬如人們在感知某一
背景上的白斑時，對白斑在每一個點上形成的純粹感受」。[50]
但是梅洛-龐蒂指出：「這種說法可能忘記了每一個點只能被
感知為在背景上的圖形」。[51]就如「落花」，所呈現的並不
是單純的以舞者的身體表現為主，並不是單純地發現某個背
景上的某個焦點，它是包括整體舞台的設計，是相輔相成，
被綜合在一起來對待。《落花》在演出時筆者要求燈光設計
如何控制燈光因素，使舞者張夢珍在覆蓋的大片白紗裡，形

50　尚黨衛，〈梅洛-龐蒂：知覺何以具有首要地位〉，《江蘇大學學報》，
　　7.3（2005），頁37-41。
51　梅洛-龐蒂（Merleau-Ponty），《知覺現象學（Phenomenology of Perception）》
　　（姜志輝譯），（北京：商務印書館，2005），頁24。

成一種身影式透明感的身體，虛實互動，似有若無的虛實幻境，是主是輔是背景亦是焦點。

三、直覺力

在編創的過程中，「身體不再是單純的物理學意義上的身體，或者是心理學意義上的身體，它具有一種在場性，即具有經歷知覺作用的能力，它聯結了人的心理與感覺」。[52]

> 西方近代美學大師克羅齊就表現與藝術關係上主張，表現是一種直覺，只要人對外在的事物有形象的掌握，便就有直覺。因此，凡是人類的表現，是音樂、詩歌、舞蹈、繪畫、雕刻、演說，或者任何其他的。但是，只要他們構成直覺就必須有一種形式的表現不可。所以克羅齊稱，凡直覺中必有表現，表現中必有直覺，直覺與表現是不能分離的。[53]

在創作的經驗裡，經常得依編創過程的各種感知做調整，其中不斷堆疊的知覺裡會不斷有新產生的直覺感受來主導其創作。這一種情感的真誠表現，就是一種「直覺力」，由於「直覺力」的生發乃是介於感性與理性的交織過程，並不是單獨存在於其中一者。例如舞者的身體狀態、心理狀況，編舞者自身的引導能力，以及舞者的感受能力，編創當下的

52 黃榮，〈梅洛-龐蒂的身體與繪畫藝術的表現性〉，《貴州民族學院學報》，1（2005），頁 127-130。
53 黃榮，〈梅洛-龐蒂的身體與繪畫藝術的表現性〉，《貴州民族學院學報》，1（2005），頁 127-130。

空間、音樂、道具等種種因素。筆者也常提醒舞者，感受動作發生的狀態，包括動力的產生的起動點，力量的輕重方向與身體重力的關係，外在空間與內在感受及身體之間的相互關連性與敏感度。常有一種經驗是無法按照編創之前的預想，在進行創作時一切都在編創當下的「現象場」裡直覺性的感覺來調整修正。

　　例如「落花」的舞蹈意象，是以維摩詰經裡天女散花的典故為發想，其中擔任天女的主要舞者張夢珍是位極優秀專業的舞者，她有極佳的身體詮釋能力、理解能力、感性思維及想像力，在編創時與筆者產生了極大的共鳴點，筆者在創作進行時與舞者的互動性極佳，過程中相互感染、刺激大大生發，創作者與舞者的互動熱絡。在這「現象場」裡，創作者即筆者的身體與舞者的身體起著交互的衝擊，創作的思維也在身體裡交流並互相激發著，意識的流動存在於創作者與舞者的身體之間。

　　這二者互為主體，時為主時為客，甚至主客不分，亦虛亦實。此正符合了此次以禪宗為題的《落花》，《落花》作品分為三段，分別代表的意義如下：

　　　　虛境：黑暗時不得見亦得見，明亮時得見亦不得見。眼見為真？但它又是泡影。眼不見為幻？但它亦是真實。

　　　　執念：如何不落兩端？行者費盡心力去除塵穢，若謂顏彩的沾染是行者心有所執而顯的外相，欲除去沾黏之念不也是另一種執著？

落花：在絢麗繽紛的世界中，花的散落是美麗的幻
　　　境；天女散花的飄飛搖曳，冉冉遺落在求道者的身
　　　軀…[54]

　　光、影、身體是該創作作品的重要元素，因此在編創或
排練的過程中，筆者試圖在排練場營造氛圍，將排練場的燈
光調整或全暗，讓舞者在黑暗中觸摸，用觸覺去感受自己所
處的現象空間。使舞者感受此「現象場」，每一次排練過程，
都會因現場氛圍而激發出新意義、新動作語彙，身體的舞動、
覺察都隨著每一次的「現象場」而有所差異。每一次的差異
都創造了不同的感動與身體表現，這著實對作品刻印著每一
次差異所積累下來的身體能量，這是一種隱涵的痕跡。

　　值得一提的是，作品雖然因舞者身體經驗的積累而逐漸
達到所欲詮釋的水準，而接近作品完成的境地，但作品卻始
終無法達到真正的完成！因創作者對於自己創作的作品都會
在每一次不同的「現象場」裡有部分重新的對待視角的產生，
使得每一次的編創或排練的過程中，雖然都使作品更接近心
中的意象的境地，但卻都無法真正到達完美的境地！這似乎
也是所有創作者的一種存在的現象！完美的作品總在下一
次，這也是使創作者繼續走下去的動力。

54 台北民族舞團「拈花2」節目冊。

四、流動的現象場

　　創作時的現象場與表演時的現象場當中的互動性，身體真正的作用力不在身體自身，而是存在於身體和環境、和他人、和物的互動之間。《幻境》是筆者於台北民族舞團年度公演的創作作品。

> 　　悠遊於奔騰的幻境中，心中很自然地流露出貪瞋痴慢疑，如蛇女般地纏結，這是一個公案般的圈套：縱欲是苦，禁欲亦是苦，凡世間一切所求皆苦，但是"企圖超越追求的念頭"又是什麼？是外境在誘惑我的內心嗎？還是我的內心誘導外境顯現？亦或我們大家一齊在編織夢境？還是內外境本無差別？誰來決定這齣舞劇？誰是觀眾？誰是舞者？誰是大舞台？誰是編舞家？或許這問題根本就不是問題？到底誰是誰」？[55]

　　經驗的當下，包括編舞者、舞者、觀眾均可感受一股強大威攝的能量，有人感到極具張力之感，有人因可怖的形象而被震攝，這是由作品生發而產生互動的「場」。多元的感知是必然也是自然的現象，其動作姿態雖源於藏傳佛教金剛舞，卻又有別於原本金剛舞的表現方式。由《幻境》作品的

55 蕭君玲，2006 創作作品《幻境》(拈花節目冊，2006.09)，2006/09/30-10/01 台北城市舞台演出。

舞意，似乎可以理解創作時的現象場與表演時的現象場當中的互動性。

　　梅洛-龐蒂在《知覺現象學》中提到：

> 絕對的流動在它自己的注視下顯現為「一種意識」或人，或具體化的主體，因為它是一個呈現場──向自我、向他人和向世界的呈現，因為這種呈現把主體置於主體得以被理解的自然和文化世界。我是我看到的一切，我是一個主體間的場，但並非不考慮我的身體和我的歷史處境，我才是這個身體和這個處境，以及其他一切。[56]

　　這一個主體間的「場」，是由主體的知覺所感知的事物生發出的關係，「知覺就是與世界原發性的貫穿的關係，而世界只有在知覺中才成為它之所是」，[57]作品也只有在知覺當中，才具有生命力。所有的感受與知覺一直不斷地被攝入作品當中，在「現象場」裡不斷流動，作品的生命力因此不斷生發。所以作品都不是複製而成的，都是被構成的，是在當下的「現象場」裡被建構。

　　筆者在創作《落花》時的隨身筆記中提到：

56 梅洛・龐帝（Merleau-Ponty），《知覺現象學（Phenomenology of Perception）》（姜志輝譯），（北京：商務印書館，2005），頁565。

57 尚黨衛，〈梅洛-龐蒂：知覺何以具有首要地位〉，《江蘇大學學報》，7.3（2005），頁37-41。

> 時而聚時而散，聚物成形，散亦成形！女舞者（天女）隱身 於紗中，若隱若現的 S 形身影體態，有如天女散花之舞姿。紗亦可揚起成為大花瓣，尤如天女所散之花瓣，隨風而飄舞。[58]

　　這是筆者在編創「落花」時的整體意境，花瓣、身體、空間當中形成一個場，所有的舞動皆因所有的感知而生發出境界。就筆者民族舞蹈的創作經驗來說，的確在創作作品時不論傳統元素保留的多寡，作品都不是複製而成的，都是被構成的，都是在當下的「現象場」裡被構成的。這一構成的過程存在著多重的變異狀態。這一切的歷史知識、對傳統文化的情感，都在身體知覺中重新被構成，難以真實地回到過去的歷史情境，而融合成為最高形式的一個整體。

> "身體" 的作用中最重要的作用，就是知覺的功能，這種功能使人的外界與內在的世界可以構成一活的生活世界，使人去感知周遭的一切，體現周遭的當下，將一切外在世界與人內在的世界隔閡打碎，使得外物的存有不再是對立的或孤獨的，而是與我們的存在的最高的形式形成一體。[59]

　　一再複製過去舞蹈形式、舞蹈動作、舞蹈姿態並不代表

58 蕭君玲編創《落花》的隨行記本。
59 黃榮，〈梅洛-龐蒂的身體與繪畫藝術的表現性〉，《貴州民族學院學報》，1（2005），頁 127-130。

著傳統被保留了、被傳承下來！因為即便是很完整的複製過去的舞蹈，在複製的過程中，其「現象場」的變動性與差異性的內涵，包括舞者的身體條件、身體能力、內在詮釋力、複製舞蹈的編排者的身體狀態、時間和空間，這些因素也都是不斷變動的。而且民族舞蹈不只賞心悅目的功能，它是一種時代思想的表達與溝通。更重要的是民族舞蹈是一種文化的身體。在民族舞蹈的創作過程中，身體形象是被凸顯的，身體形象是具歷史文化性的，含蓄、收斂的圓弧美感。不同時代有著不同的審美形象及內蘊的時代意義，既是客觀的重返，亦是主觀的介入。所以民族舞蹈所具有的文化性是不可忽視的，所以身體知覺的現象是複雜交織、古今重疊、更新置換、交織互動的。就如梅氏所說：

> 一個藝術家或哲學家應該不僅創造和表現一種思想，還要喚醒那些把思想植根於他人意識中的體驗，而藝術品就是將那些散開的生命結合起來，而不是存在於這些生命中的一個。[60]

舞蹈的表現形式也是將創作者的思想植根於他人意識中的一種體驗，常見的現象是內心對於某一傳統文化的事物、真理存在著一股莫名的情感，就是有著強烈的內在感性知覺的蘊釀，它逐漸形成一股能量，透過創作形式來提煉它並展示它，試圖以舞蹈表現將創作者思想與觀眾形成連結。若只

60 黃榮，〈梅洛-龐蒂的身體與繪畫藝術的表現性〉，《貴州民族學院學報》，1（2005），頁127-130。

用一般外在舞蹈形體來理解民族舞蹈創作，那會有如梅洛-
龐蒂說過的：「既不能理解被感知的物體，也不理解知覺」[61]，
所以也就無法理解民族舞蹈創作中，編舞者希望藉由作品試
圖與他人意識產生共通性聯結，也就是與觀眾產生共鳴。

　　在創作當中，每一次感受的訊息都會有所差異、過程中
其創作的意向是常會轉彎的，常會有驚奇發生。唯一不變的
是創作者在創作之初的基礎根源，從文化脈絡裡尋找，它是
過程中不變的基礎。在作品尚未完成的那一刻，永遠不知接
下的發展會有什麼變化，唯創作意識的方向是較清楚的，這
也是創作時不可預知的有趣之處。「所以描述圍繞知覺場的
區域是困難的。換句話說，知覺場總是存在著不確定的、超
越當下的，總是模稜兩可的」。[62]

　　「藝術家透過現實物件所揭示的事物，將一些“不可見
之物”轉化為“可見之物”。藝術家永遠處於抒情和感覺的
再造中，藝術家是這樣的人，他決定場景或語境，讓場景能
為大家所理解」。[63]民族舞蹈創作在傳統的形式、文化、意
涵裡，體驗出全新語境，筆者認為這是文化自然生長的狀態。
「通過文化的活動，我在其他人的生活中確立了自己，我遭
遇到了它們，我讓它們相互展示」。[64]民族舞蹈就是一種身

61 梅洛・龐蒂（Merleau-Ponty），《知覺現象學（Phenomenology of
　 Perception）》（姜志輝譯），（北京：商務印書館，2005），頁 25。
62 尚黨衛，〈梅洛-龐蒂：知覺何以具有首要地位〉，《江蘇大學學報》，
　 7.3（2005），頁 37-41。
63 黃榮，〈梅洛-龐蒂的身體與繪畫藝術的表現性〉，《貴州民族學院學報》，
　 1（2005），頁 127-130。
64 佘碧平，《梅洛龐蒂歷史現象學研究》（上海：復旦大學出版社，2007），
　 頁 129。

體文化的表現，這種表現是與人與生活狀態息息相關的，是不斷演進的，是有生命力的。民族舞蹈的文化、形式、意義如何地表現，不論是賦予新形式或詮釋，都是極大的挑戰，因爲創作的現象場是流動的，它是不斷變異的。

第五章　變動中的傳承

　　台灣舞蹈生態，受當代劇場、身心觀念、接觸即興，現代科技，邏輯和多元觀念的刺激，以及兩岸對民族舞蹈傳統認知上的鴻溝，是身為民族舞蹈工作者不得不正視的問題。如何運用自身文化為軸，在當代舞蹈差異性美學上有自己的定位。民族舞蹈創作並不僅在於對形式的模仿，它的重要內涵包括創作者自身對傳統文化的探究及當代美學的判斷，也就是傳統文化在當今多元的社會觀點及藝術美學的視域下可能發生的新意和形式，這是多種因素的匯流而成。「美是多層累的突創。與此相應，美感也不是單純的，而是多種因素的因緣匯合」。[1]目前民族舞蹈在台灣舞蹈生態並不是主流，包括了對舞蹈藝術的論點、觀念、價值等。不論在人才資源、物質資源、社會輿論資源、政府補助資源等都較弱勢。當然，民族舞蹈自身的努力也是極需要省思的，不論在傳統舞蹈特色及文化層次的深究，或是對當代舞蹈藝術發展的觀察，或是創作者所欲傳達的意義及手法，這些都是我們自身極需下功夫的課題。「舞蹈是動態且以身體動作為語言符號的藝術形態，它含混曖昧的表現特性，並不如戲劇般地易於理解，

1　蔣孔陽，《美學新論》（人民文學出版社，1993），頁 259。

而且它是身體與心靈同時作用的」。[2]蔣孔陽先生在《美學新論》提到在審美活動中：

> 主體與客體的關係，永遠處於恒新恒變的狀態中，因此，美也處於不斷的創造過程中。[3]

> 因為美是多種因素多層次的積累，是時空複合結構，所美既不是單一的，也不是純粹的，而是多樣的，複雜的。[4]

> 身體文化的傳承與創新，它發生在空間的差異、時間的延續及他者的詮釋三個方面。在這三個方面的變異狀態下，身體文化既必然有著繼承與保護的作用，亦自然有著創新與發展的能量。[5]

　　既然身體文化有著繼承保護的作用，與創新發展的能量，目前台灣當代新興舞蹈形態，在觀念、邏輯、推衍的概念及解放之下，引發了一股風潮，推拉、順勢、借力找到最省力的方式做最自然且最極限的發生可能性，感受最真實能量的竄流。這概念式的解放可以提供民族舞蹈創作的質變，使民族舞蹈的創作得到很大的開放性，對於肢體的關注性較

2 蕭君玲，《中國舞蹈審美》（台北：文史哲出版社，2007），頁70。

3 蔣孔陽，《美學新論》（人民文學出版社，1993），頁138-139。

4 蔣孔陽，《美學新論》（人民文學出版社，1993），頁139。

5 鄭仕一、蕭君玲，《身體技能實踐的反映與轉化》（台北：文史哲出版社，2013），頁270。

不流於一般形態，而較能覺察空間當中的氣流與身體動作的
關連性，身體與動作重量、起動臾的細微覺察，以及動作表
現當中的內涵性與文化性。

> 創作者欲要表達的內在想象，由舞者的動作、姿勢傳
> 達，創作者的內在想象用實際的肢體表達，將現實世
> 界給虛幻化的呈現出來，但這其中是蘊涵著現實世界
> 裡人們心中真實的情感。所以舞蹈藝術創作是以感性
> 與理性兼具的動態藝術，因是動態的藝術，且表演主
> 體是人，無法控制的人為因素因此增加，即使是相同
> 的演出也是無法完整重現的。因它不同於雕刻、繪畫
> 作品以靜態的形式長久留存，舞蹈演出是當下即消逝
> 的。[6]

　　這些重要觀念是民族舞蹈在當今社會中是否能跟上當今
舞蹈潮流腳步並保有自身歷史文化特性的重要課題，當然在
談創新之前，得要先進入歷史文化當中，從深厚博大的文化
根源探尋，才能從根源當中體悟出時代通性與人的共性。接
觸即興所注重的動力轉換，順勢推拉，其實中華身體文化裡
太極、推手早就提到借力使力、反作用力及地心引力。只是
民族舞蹈在長期制式的觀念下，忽略了這最重要的資產。某
些一度以為將國劇基本動作的武功、身段套入音樂當中，或
將兩岸交流之後大陸舞蹈學院所編的小品訓練的教材套入，

6 蕭君玲，《中國舞蹈審美》（台北：文史哲出版社，2007），頁 153-154。

這即是保留傳統。其實這些訓練的小品組合的目的是爲了輔助身體的基本能力，肌力、彈性、協調性或表現性，加強形體訓練等等所設計出來的教材，舞蹈技巧的組合訓練是開創性的也是開放性的，讓學生能在這積極的訓練當中，由被動的動作設計當中化爲主動的思考及發現潛能，這是訓練式教材的目的性。若能釐清每個教材的設計性及目的性，了解某些舞蹈形態是前人編創出來符合當時的時代性或目的性舞蹈，就能適當的取捨與運用在所欲創作作品當中，該如何保留，又該如何去蕪存菁，這些傳承下來的前人創作舞蹈是否符合現階段民族舞蹈創作者所欲表達的肢體語彙，是需要被提出論述與醒思的。

第一節　民族舞蹈創作的文化性與當代性

　　文化，「作爲一個整體的人類文化，可以被稱做人不斷解放自身的歷程」[7]這些不斷的解放，慢慢以自我活動所形構出來各種現象。卡勒西（Ernst cassirer）在《人論》一書提出：人只有在創造文化的活動時才能成爲真正意義之人，人的本質是永遠處在製造之中，真正的人性無非就是人的無限創造性活動。[8]藝術、舞蹈都是人類文化活動的各種符號現象之

7　卡西勒著，《人論人類文化哲學導引》（甘陽譯）（台北：桂冠書店，2005），頁 6。

8　卡西勒著，《人論人類文化哲學導引》（甘陽譯）（台北：桂冠書店，2005），頁 6。

一。而「符號形式」又是民族舞蹈創作非常重要的辨識之一，符號形式就是把人與文化聯結起來的中介物。所以文化性與民族舞蹈的密切性是必須緊密並提的。另一直得一提的是「當代性」，在創作時往往對文化內涵進行一種創新式的理解與對話，不但要考慮文明發展所帶來的各種外在技術的進步，又要具備當代美學觀的歷練所獲得的美學判斷力，這二者都脫離不了創作者自身的實踐經驗的積累。身體技能的訓練得依靠文化基礎與當代思維的洗禮來獲得良好的訓練；心靈層次更需透過文化、藝術審美的修養，如此一來，民族舞蹈才有可以兼具文化性意義深度與當代性的美學審度。

> 無論是傳統藝術或身心文化，都是在明確的經驗覺知中傳承的。這些被世代傳承的經驗，經常蘊含著一個民族的思維，思維的信念，是傳統身心文化或藝術形式的支撐背景。[9]

　　楊牧先生曾以新詩為例對傳統提出見解，認為：「新詩的傳統取向，首先要強調的即是它創新的精神……傳統乃是古典文學崇高、厚重、廣博，與日俱爭的啟迪。」。[10]當代進行藝術創作的人，應借鑑並且要保有大程度的開放性，讓美的視域充滿探索的可能，使意象得以在此視域中不斷嘗試和萃鍊。楊牧先生也指出：「一部文學史如何能歷三千年不

9　陳玉秀，《雅樂舞與身心的鬱闕》（財團法人原住民音樂文教基金會出版，2011），頁41。
10　楊牧，《隱喻與實現》（台北：洪範書店，2010），頁5。

衰而枯竭，是因為歷代有心文人持開放的心靈，探索的精神，和鍛鍊的技巧，不時嘗試創新的結果」。[11]反觀民族舞蹈，它亦是在中華文化的基石上展開的，雖然具有典範性及傳承性，但更重要的是如楊牧先生所言是受傳統與日俱增的啟迪，保持探索及不斷嘗試創新的結果。

「文化……，是做為社會成員的人們習得的複雜整體，它包括知識、信仰、藝術、道德、法律、習俗和其他的能力與習性」。[12]「文化也不是詞的堆砌，而是指由詞所搭配成的意義統一體，亦即說話的意義。詞的意義在被說出的方式中開始顯露、散布和存在」。[13]文明社會不斷地快速發展的情況下，文化運行中所依賴的科技技術是隨著當代社會發展變化的，人對於所處的關於自然、生態、社會、環境，人與世界所處的關係更是不可忽視的一環。是存在而變動不居的，因為它是在人與環境，人與物以及人與人之間的對話之下所產生的，因為此文化性與當代性對話，意義得以產生與發展。

筆者近年來對文化性與當代性進行創作的兩大思考主軸，將歷史深邃的文化共性與當代身體的多元性做自由的融入。樊香君的碩士論文對筆者的民族舞蹈創作做了分析：

　　蕭君玲的民族舞蹈如何當代？從上述舞作分析中，除

11　楊牧，《隱喻與實現》（台北：洪範書店，2010），頁 5。

12　科塔克(Conrad Phillip Kottak)，《文化人類學-文化多樣性的探索(Cultural Anthropology)》（徐雨村譯）（台北：桂冠圖書，2005），頁 79。

13　張能為，《理解的實踐-伽達默爾實踐哲學研究》（北京：人民出版社，2002），頁 236。

了看見舞作中種種劇場元素的運用，當代民族舞蹈之
所以「當代」，更是因為對於「傳統」的探詢。…廣
泛運用各種當代劇場元素，以及當代身體技巧，突顯
蕭君玲的個人思維，而非依附著「大中華」的本位中
心思考，此與時代的開放與變異不無關係，使得其作
品不是歌頌著中華文化中心，而是藉由多元的面向呈
現蕭君玲與中國文化的當代關聯。[14]

　　這影響主要發生在筆者在進行文化想像時的媒介、對話
與理解。「人類對自己歷史、傳統的了解過程就是一種通過
新的語言不斷進行對話的過程」，[15]當代民族舞蹈在進行創
作時往往對文化內涵進行一種創新式的理解與對話，不但要
考慮當代性，文明發展所帶來的各種外在技術的進步，也得
由文化內涵中思索，進而找到創作的源點。對於文化性傳承
總在尋找一個有意義的覺察、有感受的體驗、蘊藏新意的想
像、身體舞動的詮釋。「藝術的載體，是對一個時代的覺察
能力。人的恆定感，可以使自己成為世界的一切，這是人生
最大的美感。安靜，則可以讓人專注觀察世界」，[16]對世界
的觀察是一種生活態度，藝術創作即是對這種自然而存的生
活態度進行另一種形式的描寫、表現、詮釋。

　　民族舞蹈創作的文化性與當代性的對話，也基於平時生

14 樊香君，〈神‧虛‧意‧韻：蕭君玲的當代民族舞蹈美學探究〉（臺北
　藝術大學舞蹈理論究所碩士論文，2010），頁82-83。
15 張能為，《理解的實踐-伽達默爾實踐哲學研究》（北京：人民出版社，
　2002），頁236。
16 葉錦添，《神思陌路》（台北：天下雜誌，2008），頁179。

活中的「美的沉思」，它蘊藏著一個很重要的「視域」，這個「視域」乃是由舞蹈創作為立足點來看待生活中所發現的任一事物，因此在日常生活裡即不斷地積累各種美的判斷。對於長期沉浸於民族舞蹈創作者而言，各種美的訊息似乎都難以被遺漏掉，其接受到任何一種訊息也都很自然地在創作者的思維裡成為創作的養分。由此可知，民族舞蹈創作的文化性與當代性不僅僅是對舞蹈動作面向的思維，更包含了來自於日常生活中「美的判斷」，這一活化的「美的視域」造就了蘊涵新意的「美的感知」。

文化想像與當代美學詮釋決定了作品的核心，進而創作出作品的表現形式，例如筆者由五代南唐著名畫家顧閎中的「韓熙載夜宴圖」為創作發想，在 2012 年台北市立大學（前台北體院）年度公演的創作以此為核心進行文化想像，作品的形式與意義因此而產生。

> 從古至今，一個族群共有的文化積澱，逐步凝聚成獨具特色的形式與符號，我們可以追溯文化的形成歷程，找回其成形的文化因素；我們也可以由今思古，由文化的歷史點開啟美的想像！韓熙載〈夜宴圖〉中王屋山的長袖獨舞畫面，存留腦中，久久不散，最終成為此作品的文化源點。此畫面牽引，就像被某種美的誘惑般，沈浸許久，卻也感傷……

> 一種互古的追尋，一個時代審美的看法，一段創作積澱的歷程，雖有碎裂斑駁的痕跡，卻也映射無限的古今。

過程，不論有多美多悲，卻都只能做瞬時的欣賞和感受。短暫的擁有，無法停留，僅能繼續前行。歷程的時空中，種種聚散尤如雲靄，轉化為去留的隱喻，舞台即是縮影，急速飄逝的記憶，如人生憶旅。

浮生若夢，短暫而脆弱的生命，不能承載太多的負荷，所有的人事物，闖入你的生活便轉身離開，可以偶而懷念，但不需遺憾，留與不留，都會離去，如夢一場。[17]

　　由上述節目冊裡的內容可感知，筆者由文化歷史為發想源點，反思自我生存的一種狀態，進而形塑出對於一個時代性的審美看法。

　　Gadamer 認為：「文明是一種外在的、技術的生活組織，文化則是一種內在的東西」，[18]文化想像裡是一種對話，然而對話則需要語言、符號，而此舞的肢體語言、符號是具有文化特色的，是傳承下所形成的特點。筆者借由畫像人物王屋山的形象進行文化想像，透過短袖、某些畫中形象特點來當作基礎符號，再藉由當代性時下年輕人社會街頭舞蹈的踩踏節奏、自由、即興的特點創新創造的過程形成符號的新意義，衍生出新的語言、符號來，此作品的快板將中西方的舞蹈在

17 2012 年台北體學院舞蹈系年度公演節目冊。
18 伽達默爾（Gadamer），《讚美理論-伽達默爾選集》（上海三聯書店，1988），頁 2。

節奏性上作了融合，使「浮夢」作品的語彙上有了新意。文化想像與當代美學詮釋決定了作品的核心，進而創作出作品的表現形式。Gadamer 認為：「人借助語言所做的是真正的通知」，[19]因為，語言、符號是與文化緊密地聯系的，對於民族舞蹈創作者來說，符號是必須符合創作者所欲發聲的強烈感知，來進行符合意義的創造性語彙與風格。

在「浮夢」作品當中創造新語彙時，因民族舞蹈具涵寫意性的特色，所以自然不會有太寫實的語言、符號。所以在創作融合的過程中必須將之消化融合，以致不產生生硬的套用模式。筆者了解肢體語言、符號的存在是為了傳達某種特定的意義，而此當代性與文化性的二者融合必須有很強烈的美學感知當為後盾來支撐與對話。

第二節　民族舞蹈的傳統與創新

傳統與創新是一個整體，是一體二面的現象。有些人認為傳統就是原汁原味的風貌，是不可被改變的形式與風格。現代社會裡，許多的藝術創作者，始終得面對這個問題：傳統與創新。尤其本研究所探討的民族舞蹈創作更甚之。傳統與創新似乎左右為難著創作者，每當創作過程中，總得思索著這樣的問題，但這樣的問題是不是一種迷思呢？創作者應如何重新思索面對它的態度與立場。曾肅良在論傳統與創新

19 伽達默爾（Gadamer），《贊美理論-伽達默爾選集》（上海三聯書店，1988），頁 8。

時指出：傳統來自不斷地創新。

> 藝術創新與傳統的關係是不可分割的整體，只有創新
> 為歷史所接受，創新才可能成為傳統，創新在傳統背
> 景的烘托下才能顯出其創新的意義，兩者相輔相成，
> 不斷地融合消長，汰蕪存菁，它是長時間的累積、淘
> 汰和醞釀發酵的文化過程。[20]

　　事實上，一個民族的文化是深深地蘊藏於各種文化結構
之中，舞蹈即是其中一種。「民族舞蹈」在傳承與創新的隙
縫中開創出新風格，由舞蹈身體符號的社會因素與文化因素
來看，這正是繼承傳統與創新發展。

　　樊香君提出筆者近年來的作品：「運用當代舞蹈的精力
外放、動力流轉，是其創作最佳的輔助工具。在平常課程訓
練中，蕭君玲便時常叮嚀學生，也就是她的舞者，借地板之
力完成動作，以及感受其間動力轉換的重要性，這些是傳統
民族舞蹈較忽略的部分 —— 與地板關係的思考，也因此，其
舞作中舞者動力不凝滯，而較具流動性。」[21]此外，「舞作
中也大量運用當代舞蹈中接觸的技巧。不同於以往民族舞蹈
中，舞者間的關係比較是一種刻意的畫面安排，即使有接觸，
也比較不會去處理動力轉換的問題[22]」。「在創作的舞作中，

20 曾肅良，《傳統與創新 —— 現代藝術的迷思》（台北：三藝文化，2002），
　　頁 81-82。
21 樊香君，〈神・虛・意・韻：蕭君玲的當代民族舞蹈美學探究〉（臺北
　　藝術大學舞蹈理論究所碩士論文，2010），頁 62。
22 樊香君，〈神・虛・意・韻：蕭君玲的當代民族舞蹈美學探究〉（臺北
　　藝術大學舞蹈理論究所碩士論文，2010），頁 62。

常可以看到運用接觸技巧處理舞作人物間關係的敘述；或是
利用接觸技巧，發展更多動作上的可能性等，而這些都得力
於其對於當代舞蹈的涉略，並加以運用於民族舞蹈的創作
中。」[23]筆者認爲接觸即興的概念運用並不是源於當代，太
極推手裡借由對方的推力順勢轉移再回推，接觸才能感受對
方發力的勁道，此種借力使力與反作用力是很自由、即興的。
這種自由與即興來自於探索與覺察。所以筆者認爲當代即興
的接觸技巧確實啓發了筆者對動作的觀念及看待，但其時接
觸即興的概念早在中國太極推手已略見雛形。

> 從整個社會文化的演化過程來看，傳統是文化發展延
> 續的基礎，……在歷史的傳承之中，總有些適合的傳
> 統被保留，不適合的被放棄。傳統在它所屬的那個時
> 代也曾經是創新的產物，創新和傳統是一個不斷演化
> 的過程，今日的創新將成為明日的傳統。唯有在當代
> 同一社會組織下的人群創新能力不足，無法接續歷史
> 或反映時代與社會特色之時，民族文化才會漸趨虛弱
> 而貧乏。[24]

　　「民族舞蹈」是拿彩帶跳舞的那一種！是穿著古裝跳舞
的舞蹈？「民族舞蹈」可以創新嗎？「民族舞蹈」的定位似

23 樊香君，〈神・虛・意・韻：蕭君玲的當代民族舞蹈美學探究〉（臺北
　　藝術大學舞蹈理論究所碩士論文，2010），頁62。
24 曾蕭良，《傳統與創新 ── 現代藝術的迷思》（台北：三藝文化，2002），
　　頁83-84。

乎是相當制式且尷尬的。佛光大學藝術學研究所所長林谷芳
指出「民族舞蹈」很難為的立場：

> 台灣醒目的舞蹈成就是現代舞帶起的，而現代舞的觀
> 念與表現又恰與民族舞形成對比。於是，民族舞在許
> 多人的眼光中代表的就是：保守、制式、落伍，這種舞
> 蹈只適合教教小朋友，談文化建構又怎能談到它呢？

> 的確，當代藝術的美學基準之一是解放，那麼程式性
> 的民族舞蹈，原不能帶給我們思維、體現上刺激。而
> 當代藝術的另一個美學基準又是純粹，必須有那麼多
> 服裝道具做為表現媒介的民族舞蹈，如何讓人回到那
> 純粹的肢體？

> 總之，看不到原創性、主體性，民族舞合當有目前的
> 文化位階。而即使不提這些，談民族舞，也還有另一
> 層次的尷尬。

> 尷尬來自於：即使是傳統，台灣的民族舞也有一堆的
> 假傳統，不僅少數民族張冠李戴，隨意拼湊，連漢族
> 東西也多戲曲想像之物。

> 想像沒有錯，它是藝術的源頭，但如果只是一些制式
> 的想像，又冠以文化傳承之名，你又怎能要求它在文
> 化上會有一定的地位？

　　而有了上述的兩個理由，談民族舞你又怎能不尷尬？
的確，理由是存在的，這些理由也有它的堅實性在，
但我們對民族舞蹈就該只有這一種態度？

　　其實不然，先不說對事物單一的認定多少已背離了現
代精神，即就直談藝術的本身，民族舞蹈也不該被如
此地看待。不應該被如此看待的原因，在觀念上，是
純粹與解放其實不必然是種藝術的必然。[25]

　　林谷芳先生簡而易之地就點出了「民族舞蹈」在當代社
會中存在地位的難為之處，若我們將「民族舞蹈」視為一種
藝術創作、藝術表現，那麼在觀念上，是純粹與解放其實不
必然是種藝術的必然，因此「民族舞蹈」創作由傳統的制式
框架中解放出來，從文化演進的視角而言，也是一種必然發
展的結果。早期，許多人並不認為民族舞蹈是一種藝術創作、
藝術表現，而認為是一種舊文化的再現而已！因為「民族舞
蹈」常給人一種僵化、制式、無創意的概念。

　　雲門舞集的林懷民於創團之初曾表示：「我覺得民族舞
蹈家在表演彩帶舞、苗女弄杯之餘，應該也對本鄉本土的民
俗舞蹈加以研究發展。他亦提出關於舞蹈的僵化與創新、中

25 林谷芳，《期待民族舞的朗然存在：樂舞台灣 —— 台北民族舞團二十週
　年特刊》（台北：台灣舞蹈雜誌社、台灣樂舞文教基金會出版，2007），
　頁 14-15。

國與本土的思考」，[26]從此觀點看來，不難看出林懷民先生
對本鄉本土的民俗舞蹈的重視，唯雲門舞集雖有很多創作的
作品中，蘊涵著強烈的文化意義，但基本上仍是以現代舞的
基調來進行創作，甚至相當值得重視的是，雲門舞集最後發
展了屬於台灣本土的、具有獨特風格的現代舞。由林懷民先
生的這個觀點來看，似乎民族舞蹈逐漸形成至少二元分化的
體系，即中國式的民族舞蹈和台灣式的民族舞蹈。目前國內
長期關心且將台灣民俗文化重新編創，搬上劇場舞台的團體
「台北民族舞團」，其中就著名的作品包括蔡麗華的《慶神
醮》、《雅美飛魚祭》等，「1988 年於九月初發起創立以傳
揚台灣傳統舞藝爲宗旨的『台北民族舞團』。台北民族舞團
在 1988 年成立之初，究竟要推出什麼樣代表台灣文化的舞蹈
節目無本可循，團長蔡麗華教授請了新秀編舞家林秀偉編作
《羽扇舞》打頭陣：「我也試著把多年來田野調查的陣頭『跳
鼓』、阿美族的『豐年祭』入舞」。[27]「台北民族舞團」努
力針對台灣本土文化發展出來的舞蹈或民俗藝陣進行考察、
訪問、研究、編創新作品，該團的年度公演裡每年皆有不同
的文化主題，台灣本土藝陣創作、宗教心靈及原住民的各具
文化特色的思維在其中。「民族舞蹈」的創作作品裡，究竟
應該表現些什麼？是融合當代的藝術思想，或是注重創作者
想要表現的藝術境界？「民族舞蹈」是一種舞蹈類別的區分，

26　林懷民，《說舞》（台北：遠流出版社，1989），頁 175。
27　蔡麗華，《樂舞傳奇、再現風華：樂舞台灣 —— 台北民族舞團二十週年
　　特刊》（台北：台灣舞蹈雜誌社、台灣樂舞文教基金會出版，2007），
　　頁 4-5。

還是蘊藏著某種意識型態在其中？兩岸關係似乎亦影響著當代學者對民族舞蹈發展方向之評判，去中國化的趨勢亦趨明顯，台北民族舞團很早就意識到台灣必須發展屬於自己的民族舞蹈風格，在 1995 年推出孔雀公主之後就沒有再演出大陸的作品，而且近年來由蔡麗華教授集結台灣中新生代編舞家駐團編舞，曾邀請胡民山、林秀貞、潘莉君、劉淑英、詹佳惠、郭瑞林、王蕾茜與蕭君玲等，共同創作屬於台灣的民族舞蹈，編舞的方式已與早期的民族舞蹈有著非常大的差異性。

　　學者劉淑英、吳美慧曾表示：

> 民族舞蹈強調發揚「正統」中華文化為導向所編創的舞作，在時代的變遷中，一成不變的被沿用，傳統性失真。[28]

> 「民族」這張意識型態的大網罩住了藝術，透過舞蹈競賽來教育、動員群眾，強調合法性，爭正統性的目的，從另一個角度來看，一種制式的模式，壟斷的手段為主的官僚體系，也將台灣的舞蹈推向黯淡的角落。[29]

　　以往的「民族舞蹈」，大都有著很強烈的政治色彩及目

28　劉淑英，〈民族已不再？反共日已遠？〉，《台灣舞蹈雜誌》，14（1995），頁 31-34。

29　吳美慧，〈開啓台灣舞蹈的扉頁 —— 從蔡瑞月看台灣舞蹈的演進與發展〉，《台東大學體育學報》，3（2005），頁 26。

的，堅守著符合傳統形式與風格，不會有太大的突破在作品中。民族舞蹈是否可加入新的元素？它的特徵如何？這是我們應有省思的重要議題。如果僅停留在舞蹈的外在形式中去確立其特徵，那麼恐怕將框入另一個型式當中。其實更重要的是要在這基礎上更深刻入的探究民族舞蹈的內在意涵與文化精神與意義性。「民族舞蹈」的傳承中，絕不僅是形式特徵的傳承而已，仍蘊藏著對文化精神的體悟及自身的想像在其中，因此，「民族舞蹈」的創作與表現絕非一種形式的或套路的複製而已。許劍橋曾指出：

> 作為一種想望懷鄉、停留在象徵層面，卻反而照映出無法復歸的民族舞蹈，其虛擬想像的意涵已然明顯。但對編舞家而言，卻必須藉由扮裝、設計動作和尋找樂曲、道具來演繹他鄉異族，甚至還非單一省份或民族！所以民族舞蹈編創之初，只是本已有之的複製嗎？[30]

　　它是對傳統的一種詮釋，而非所謂的形式或套路式的複製，民族舞蹈創作其文化思維方面以及身體符號的社會因素影響的作用，都是影響著創作的思維與取捨。每一種舞蹈形態的存在都有其社會因素與文化因素。民族舞蹈的創作可以擷取傳統動作元素，再提煉新的動作符號，賦予新的時代精

30 許劍橋，〈誰是苗女，為何／如何弄杯？ ── 從「苗女弄杯」談民族舞蹈的想像與詮釋〉，《2008 舞蹈教育暨動作教育新紀元－臺灣舞蹈研究學會國際學術研討會論文集》，（2008）。

神與意涵，此動作符號在形式與內涵已不同於原傳統的動
作，這樣的創新是在回歸到文化根源，蘊涵著深厚的文化意
義；或是運用民族舞蹈的某一形象元素，改變動作的節奏，
轉換動力的使用，以及運用舞台設計來呈現，這都是民族舞
蹈創作常用的方式。曾肅良在《傳統與創新－現代藝術的迷
思》一書中曾表示：

> 傳統與創新之間的模糊地帶，向來是文化界爭辯不休
> 的焦點。藝術創作者因為缺乏主流思想領軍，所以不
> 斷在傳統與創新之間游離，反而成為盲目的一群。而
> 藝評界不是流於歌功頌德，就是四處謾罵，並未提出
> 有益的建言。[31]

　　對於傳統與創新這個整體性的概念，長期用心於「民族
舞蹈」創作的實踐者胡民山曾指出「傳統的再生」意涵：

> 當代性和創造性的傳統經過百年後可以是傳統的另
> 一章，傳統的再生也可視為是當下古典舞的重要項目
> 之一，但重要的是必須先深入的認知固有的傳統，因
> 為沒有經由傳統的基底而再生的傳統，是難以經得起
> 考驗更難以延續。有了傳統作基底再結合當下的文化
> 思潮，那在傳統舞蹈中方能有所「承的深度」與「傳

31 曾肅良，《傳統與創新 ── 現代藝術的迷思》（台北：三藝文化，2002），
　　封底。

的廣度」。[32]

　　對於「民族舞蹈」的創作有著「承的深度」與「傳的廣度」的深思，既不離傳統的文化意蘊，也不捨棄來自於傳統文化體認中的感動與新意，將此二者注入作品，並要求舞者能體認創作者的心思與意圖的內在情感。因此，「民族舞蹈」的表現，不僅外在形式的肢體技巧得不斷地訓練，其內在情感的蘊釀亦是作品表現之關鍵，最終才能達到由內而外，再由外轉內的融合循環的舞動。關於「民族舞蹈」的走向，優劇團的黃誌群表示：

> 文化本就是被創造出來的，民族舞的範圍很廣，可以從傳統的保留中挖出創新，是很好的一個繼續前進的方向。民族舞蹈要「變」是沒有問題的，但一定要經過思考，假使太過重視訓練後的結果，最後或許也會失去自己。文化就是生活，是會影響創作的。[33]

　　文化本就是被創造出來的，我們又能以什麼樣的客觀標準來評判一個「民族舞蹈」作品的傳統與非傳統的區分呢？林谷芳教授認爲：

32 胡民山，《古典舞的傳承與再生：樂舞台灣 —— 台北民族舞團二十週年特刊》（台北：台灣舞蹈雜誌社、台灣樂舞文教基金會出版，2007），頁 31。

33 黃誌群，《在求變中表現真實與意境：樂舞台灣 —— 台北民族舞團二十週年特刊》（台北：台灣舞蹈雜誌社、台灣樂舞文教基金會出版，2007），頁 4-5。

　　先談純粹吧，將舞蹈還原為純粹肢體的表現，正如將繪畫還原成點、線、面、色彩、結構般，是有它的價值，但這也僅僅是諸多美學的一種，就像抽像畫不能是繪畫的全部般，現代舞該有它的位置，但不能先驗地凌駕在他舞蹈之上。更何況，以各種服裝、道具、器物延伸肢體，正是中國藝術之所長，就如戲曲般，有了水袖，有了紮靠，人先天的限制就突破了，男的更男，女的更女，不也是另一種解放嗎？[34]

　　而原創呢？科學上有句話：「尖端為常規之和」，新事物其實是舊事物的重新組合，沒有那種是絕對原創的，在這裡，可以有異質性的創造，也可以有同質性的演化，你不能說前者一定較高，因為文化的積澱必須有後者的基礎。現代舞較接近前者，但它也已逐漸成套，民族舞只要一成不變，也可以成為後者。[35]

　　不論是同質性的演化或異質性的創造，「民族舞蹈」做為一門表演的藝術，是必須進行創造性的演化，融合同質與異質的特質，進行創造，立基於傳統文化，重新來進行詮釋。

34 林谷芳，《期待民族舞的朗然存在：樂舞台灣 ── 台北民族舞團二十週年特刊》（台北：台灣舞蹈雜誌社、台灣樂舞文教基金會出版，2007），頁 15-16。

35 林谷芳，《期待民族舞的朗然存在：樂舞台灣 ── 台北民族舞團二十週年特刊》（台北：台灣舞蹈雜誌社、台灣樂舞文教基金會出版，2007），頁 15-16。

當然，這也相對地提高了創作的困難度，首先得對傳統文化的意蘊有所理解、有所體悟甚至批判，這包括了文化精神與舞蹈形式；再則以自身的思維確立所欲表現的主題核心。在創作過程中，努力地融合形式化（舞蹈動作、姿勢）與內在化（情感、意義），使文化得到一種美學創造式的回歸！能夠如此，「民族舞蹈」逐漸脫離外界對之僵化、制式、落伍的看法，提昇其藝術性。因此，對傳統文化的創造性詮釋是「民族舞蹈」創作中相當重要的關鍵，但這並不是一種任意性的詮釋，而是必須花費一定時間沉浸於所欲詮釋的文化意義裡，最後再針對自身的體悟進行創造性的詮釋。

　　林谷芳教授指出:「民族舞蹈能不能更貼近地表現本土、中國乃至東方的某些身體觀、文化觀或生命觀呢？民族舞蹈乃不只是形相美好、色藝雙全的表演，它還是一種生命觀照」。[36]

　　對於民族舞蹈創作而言，「創新思維首先要求異，求異思維對於創新是特別重要的，事實上任何創新都是辯證，對於舊事務既有克服又有保留，因此，它是同的基礎上的異，是異中有同，是求異與求同的統一。」[37]當代民族舞蹈在進行創作時往往對文化內涵進行一種新的理解與對話，不但要考慮文明發展所帶來的各種外在技術的進步，也得由文化內涵中思索，進而找到創作的源點，對於傳統文化總在尋找一

36 林谷芳，《期待民族舞的朗然存在：樂舞台灣－台北民族舞團二十週年特刊》（台北：台灣舞蹈雜誌社、台灣樂舞文教基金會出版，2007），頁16。

37 易杰熊，《哲學、文化與社會》（河北：河北教育出版社，2004），頁131。

個有意義的覺察、有感受的體驗、蘊藏新意的想像、身體舞動的詮釋，以及對生命的觀照，這是一種自然，也是一種生活態度。

第三節　民族舞蹈創作中「傳承」的意涵

當代民族舞蹈創作在某個層面上是具有傳承的，不論是編舞者自身對文化的想像或對美學判斷，在文化傳承面向上，有著不容忽視的力量。但民族舞蹈的創作也因有著傳統的框架與侷限性，因此其身體的自由度是受限的。「身體不再是單純的物理學意義上的身體，或者是心理學意義上的身體，它具有一種在場性，即具有經歷知覺作用的能力，它聯結了人的心理與感覺」。[38]例如民族舞蹈在身體表現的實踐裡，身體與其週遭的「生活文化」是交織連結的，這是個體以往經驗積累所留下的「文化印跡」。「文化印跡」即有著深刻之意，亦有著變動之意，每一次身體表現經驗的展現都是在以往經驗的基礎下再次進行的，然而再次的進行身體表現卻有著將以往重覆、重新的過程。但我們並不能斷言：一再重覆、重新的過程，將過去舞蹈形式、舞蹈動作、舞蹈姿態複製，就代表著傳統被保留了、被傳承下來了。因為即便是很完整的複製過去的舞蹈，包括舞者的身體條件、身體能力、內在詮釋力、複製舞蹈的編排者的感知，身體狀態、時間和

38 黃榮，〈梅洛-龐蒂的身體與繪畫藝術的表現性〉，《貴州民族學院學報》，1（2005），頁 127-130。

空間，這些因素都具備著活性。因此複製過去舞蹈形式、舞蹈動作、舞蹈姿態，這僅僅是保留的多重方式中的一種而已！[39]陳玉秀教授提出：「在歷史時空的轉換中，思維隨著時空蛻變，在過程中，思維原創的質量，可能產生詮釋性的誤差，無法扣住時代的脈絡」。[40]這樣代代相傳的形式與誤差式的詮釋，讓這傳統找不到一貫契合的思路，若缺乏思維的形式傳承，「將落入含混的覺知中，成為人們無法感動，不知所云，觀之無味，棄之可惜的形式。」[41]

　　民族舞蹈創作是一種「文化傳承的『印跡』」，意涵著可感的身體烙影與不可感的身體烙影。這文化「烙影」是一種隱匿的身體活變的蹤跡，也是文化存在身體的隱匿。它包含著時間性的延續，也包含著空間性的位移，二者皆存在著差異化的蹤跡現象。「烙影」或說是對文化的一種心靈圖象，筆者進行舞蹈創作當中，文化性的心靈圖象是創作之始的重要心象。樊香君在其碩士論文〈神‧虛‧意‧韻：蕭君玲的當代民族舞蹈美學探究〉的研究中指出：

> 「心靈圖像」對於蕭君玲的表演與創作來說，一直是她的堅持與享受。蕭君玲希望能看到自己存在的意義。文化的根源與傳承固然重要，但她總是希望在這個「大家庭」下，有一點自己發言的權力，創作些不

39 蕭君玲、鄭仕一，〈民族舞蹈創作的現象場〉，《大專體育》，113（2011），頁 7-14。

40 陳玉秀，《雅樂舞與身心的鬱闓》（花蓮：原音基金會，2011），頁 41。

41 陳玉秀，《雅樂舞與身心的鬱闓》（花蓮：原音基金會，2011），頁 42。

完全照本宣科的舞作。因此，蕭君玲的創作中，「心靈圖像」不單只是懷古鄉愁，更是蕭君玲身處當代的種種思維交織而成。無論是如何的「心靈圖像」，蕭君玲常運用的引導方式是：心理-生理-心理的實驗過程。自其二○○三年的作品〈香讚〉開始，她不再以「表演」某個「角色」來引導舞者和詮釋作品，而是旁敲側擊地，將身體想像為某些「物象」（心理），進而用身體去表現該「物象」（生理），當此身體意象已符合她心中的圖像，再將形而上的思維精神傳達給舞者（心理），而不再只是告訴舞者「你要表演某個角色」的心理狀態或精神。譬如其二○○三年作品〈淨〉，即是以「枯木得到第一滴雨水的滋潤」來發展身體意像，再將此意象與她所想傳達「祈禱」的精神意念連結。通常，蕭君玲欲傳達的精神意念，不只是訴說一個遙遠的歷史片段，而是古今恆常的生命情境，〈倚羅吟〉與〈殘月‧長嘯〉即是如此，因此其「心靈圖像」不會只是某個遠古的想像，而是投射自編舞者與每一個舞者的生命經驗，進而於創作和舞動的當下體驗古今交流之感。如此的實驗過程後，其舞作時常呈現飽滿、真實的身體狀態與當下心靈狀態之交流。此外，在反覆的身體實踐與心靈想像歷程中，體現了「由實入虛」、「由虛入實」的概念，達到「以形傳神」、「境生像外」的境界。[42]

42 樊香君，〈神‧虛‧意‧韻：蕭君玲的當代民族舞蹈美學探究〉（臺北藝術大學舞蹈理論究所碩士論文，2010），頁 64-65。

　　筆者認為，在「虛」與「實」；「形」與「神」；「氣」
與「韻」；「傳統」與「當代」之間，並非極端獨立的二元，
其間存在無數綿密的交織關係。它體現在編舞者與舞者之
間，亦體現在作品與欣賞者、評論者之間。觀舞之後，或許
空舞一物，或許頗有感悟，或許百思不解，或另有想象的空
間。這些都是民族舞蹈多重的文化「烙影」，是一種隱匿的身
體蹤跡。

　　葉錦添在《神思陌路》中提到：

> 藝術的載體不是個人本身，而是對一個時代的覺察能
> 力，它是在一個共同的人文歷史過程中，對自身位置
> 變化的感受。[43]

　　民族舞蹈的文化傳承中對於時代的覺察能力必須相當敏
感，置身在時代的變遷當中，必然存在著變異性，其變異性
主要來自於個人對文化感知的差異。這差異產生了文化的再
現性與文化的創造性。也就是傳統文化遺留下的事實面與傳
統文化當代思潮下被創造的價值面。推衍出當代民族舞蹈創
作時的「被動傳承」與「主動傳承」的二個層面：被動傳承：
來自於群體意識的能量、屬於較無意識的演化、傳承的再現
性較高、傳承的創造性較低。主動傳承：來自於個體意識的
能量、屬於較有意識的演化、傳承的再現性較低、傳承的創

43 葉錦添，《神思陌路》（台北：天下雜誌，2008），頁180。

造性較高。

在文化發展的脈絡裡，人的想法、詮釋、空間都造成文化傳承的變動性，傳承並不代表著完整的複製或再現！傳統身體文化的發展規律是順應社會思潮而不得不進行改變的，因此傳承的當下，改變就是必然的現象，一方面進行文化傳承，一方面則改變著文化發展。民族舞蹈文化它的另一重要傳承「意境」。是以中國文化思想爲基礎，在歷史流變的過程中發展出以身體爲表現主體的文化。其身體性，無不蘊涵著中國古老文化的思想，講究"意境"之高格。

> 這意境是藝術家獨創，是從他最深的心源和造化接觸時突然的領悟中誕生，它不是一味客觀的描述，尤其是舞，這是最高度的韻律、節奏、秩序、理性的同時，旋動、力、熱情，它不僅是一切藝術的表現的究竟狀態，宇宙創化過程的象徵。[44]

賴賢宗對意境美學特徵之省思：「『意與境渾』是意境美學的根本所在，參照王國維的美學，無論是中國的古典美學中的有我之境、無我之境、寫境與造境或西方古典美學的宏壯優美、皆歸宿到意與境渾的主客和一的境界，如此藝術品方稱上乘之作。」[45]

「虛實」亦是民族舞蹈文化傳承的重要特徵之一，「虛

44 宗白華，《美學與意境》，（北京：人民出版 2009），頁 197。
45 賴賢宗，《意境美學與詮釋學》，（台北市：國立歷史館出版 2003），頁 167。

實」互用、互映才能交織出具有境界的創作作品，「虛是意境，御虛行實」。[46]創作是由虛而實，由實入虛，創作者先尋獲了某種感覺，以此感覺（虛）為核心點，再尋找適合這種感覺的物（實），包含著舞蹈的動作、服裝、道具、佈景、燈光、影像設計、舞台設計等；最後再完成舞蹈的形式（虛實融合），成就最終的作品。熊衛在太極心法提出:「有虛實而不見虛實」動作由外引內，幫助身體鬆柔，然而身體鬆到一定的程度，漸從由外引內再由內引外的階段之後，便進入虛實不見虛實的境地了。」[47]民族舞蹈創作講究虛實並追求境界的凝塑，這是渾沌性之境界，融合之境界，超越之境界。舞蹈文化的傳承不僅重視身體技能的鍛練，同時注重心靈氣化的涵養，它以身體動作為表現，藉由深層內化的哲學思想來整合“身”與“心”的本質一致性，身與心的本質和諧性，這一本質看似二個不同的部分但卻是一種不可切割的主體性，而舞蹈表現也正顯現出一種“身心融合一致”的表現，它是「“身體心靈化”、“心靈身體化”」[48]的獨特的境界。

　　也就是說，民族舞蹈文化是藝術化的身體表現，而非技藝化的身體表現。所謂的境界也非是靜止狀態的，是在不斷地變動狀態下而存在的。

　　藝術化境界的身體表現進入了仍然變動不止的渾沌性

46 葉錦添，《神思陌路》（台北：天下雜誌，2008），頁185。
47 熊衛，《太極心法》（台北：聯經出版社，2001），頁88。
48 鄭仕一，《中國武術審美哲學 —— 現象學詮釋》（台北：文史哲出版社，2006），頁3。

中，正因為如此，民族舞蹈的發展才能在變動中蘊涵融合性與超越性。而這融合性與超越性需要極度專注的思維，才能透徹的發現所內蘊的豐厚能量。

> 寂靜才能看見，放空才能專注。原神、原形、原創是每個人本有的能量模式。「原神」是自我，最原始的精神狀態；「原形」是我們原來的樣子，不一定指肉體，而是我們投射出來的東西，因為我們的意識會使自己與別人不一樣，產生不同的形色；「原創」是一些以前沒有的東西或想法，由我們意識內在迸發而成的新東西。我們可以通過寂靜來感覺原神，然後就可以找到原形，創造最直接單純的靈感。每個人的獨特性十分重要，兩者在最自然的狀態下結合才可創作，必須真實地由個體內在發展，才會有原創性。原創的價值是當一切消失以後，仍然留下來的東西。它會慢慢從記憶中組織成形，成為未來的養分，累積出一些永恆的元素。[49]

　　寂靜才能看見，放空才能專注，這是一種相映的現象。民族舞蹈創作中傳承的意涵包括「形神」、「氣韻」、「意境」與「虛實」，這些論述曾在「中國舞蹈審美」[50]一書中進行探討，民族舞蹈創作中關於文化想像與美學判斷的相互交融，這是很重要的環節而非得以分割的片斷！這亦是孕育

49　葉錦添，《神思陌路》（台北：天下雜誌，2008），頁178。
50　蕭君玲，《中國舞蹈審美》（台北：文史哲，2007）。

民族舞蹈創作最豐沃的土壤，在此之中既有傳統文化的詮釋可以獲得滋養，更有新的意境與形式發展的廣大空間可以發揮。對此的相互交融所帶來的開放性，我們應予以開放的視野來看待這「變動中的傳承」，在這豐沃土壤中不斷生發的新意。

第六章　結　論

　　透過文獻探討結合民族舞蹈創作的交互論證、推衍，詮釋並分析之後。筆者發現，由創作的經驗形成一種研究的文本，將創作經驗轉譯成有意義且可被解讀的研究。歷程中不斷地以創作者存在目前當代舞蹈生態環境下的感悟及創作作品所欲呈現的意義，運用現象學、哲學美學的論點交互論證，獲得以下結論：

一、當代民族舞蹈創作之「意象空間」

　　民族舞蹈的創作是一種身體「感」的有限制的自由發展，它並非是對於一種既定「美的形式[1]」的複製，是運用而不是套用。當代民族舞蹈在創作時常注重的是「舞者」身體的當下「感應」，而不只是注重「傳統形式的保留」。基於此，筆者創作時身體「感應」所生發的「意象空間」是相當不同於僅對「傳統形式的保留」的空間性，這亦是筆者近年來作品所呈現「很不具傳統形式」的主要原因。當然筆者深刻地了解一般人所看待的態度：民族舞蹈如果失去這既定的、規

1 此處指傳統民族舞蹈的既定的程式性、規範性的動作形式。

範性的「美的形式」它還是民族舞蹈嗎？但筆者認為這些只能是傳統文化層面的某一種代表性而不是全然地代表性。因此若能對民族舞蹈的文化具有深化的思考及較具廣度的探索，那麼將會具有不同於以往的感受。「圓、曲、擰、傾」當然是民族舞蹈的形象特點之一，但它不應成為民族舞蹈發展的限制或框架，文化的發展永遠跟隨著時代變遷的人性轉移，若一個傳統文化無法跟上時代性的發展，它將會成為愈來愈刻板化的藝術形式，最終只成能為一再被複製的文化形式，失去文化的生命力。筆者始終認為當代民族舞蹈所蘊藏的豐富文化意涵，是可以不斷地被發現、被發掘、被開展出「新意」的，如此一來對於當代民族舞蹈的發展將會在文化層面更具深度及廣度。

在本文的探討中發現民族舞蹈創作的幾種不同的視角：一者是將一般所認知的「傳統形式」保留，配上適當的音樂與舞台效果，屬於套用的模式。一者為提煉某一民族舞蹈形式的特色語彙，再賦予其「新」的意義的創作；另一是開展文化深度及廣度的探尋，回歸根源中思索，進而重新感受文化與自我的深層連繫，並提出浸淫後的體悟，由此出發，發展符合及接近思維意象的語彙。這語彙或許有別於一般所認知的民族舞蹈，但它確是更接近文化的根源的；或許有人認為它發展出的形式不是我們一般所認知的民族舞蹈形式，但它是更接近中國美學哲學思維的作品。這些不同的視角創作的切入點，所形塑作品的「意象空間」是不同的，但都是可以同時存在的不同觀點與多重性意義。

二、民族舞蹈創作實踐之隱喻與轉化

　　基於筆者在二十多年不間斷從事舞蹈表演，教學及創作場域中發現，關於「轉化」這議題，是在編舞者與舞者，教學者與舞學生的溝通當中，很重要的橋樑。關於真實的身體經驗的描述、敘述，透過肢體與語言的轉化進行傳承給他者是重要且困難的。第三章討論中我們發現「實踐」的轉化必須透過「內隱性」經驗與「外顯性」形體反覆循環，慢慢地被誘引與合一。

　　經由此章節的探究所獲得的結論，民族舞蹈創作中過程的實踐轉化，這種實踐體系就是一種「內隱性」與「外顯性」的整合。民族舞蹈容易流於形式表象，其最大的原因在於沒有把握到確實的「實踐轉化」。而良好的表現是必須經由「生活經驗」的體驗，運用適當的隱喻，不論語言或非語言系統的引導，進入「想像域」來達成轉化的，使學習者或舞者在技能的積累上，加入自身的元素、新的體會，更能提昇並突破瓶頸而達到要求。實踐轉化最重要的關鍵是得透過「隱喻性」來激發其「想像域」，使其內隱性經驗的深厚，有助於民族舞蹈表現品質更趨向編舞者的心理意象。

　　因此，在實際訓練與創作體驗的實踐中，發現在民族舞蹈的訓練與傳承，可能需要更具隱喻性的引導，更多生活語言符號。以及長時間的思維訓練、技術訓練；也必須在訓練過程中有著較長時間的不斷進行「對話」來達到整合。身體在長期實踐的結果會形塑出民族舞蹈氣韻的特質，這是族群

化的身體特質，也是中華文化千年的累積，才使民族舞蹈具
有深厚的文化意涵，因此，文化身體經驗的建構與動作表現
的實踐轉化，它是必須同步進行。民族舞蹈創作更重要的是
能否讓人感受到其表現的氣息和呼吸，使它成爲有靈魂的發
聲體。

三、民族舞蹈創作的現象場

　　對於民族舞蹈創作「現象場」的探討中發現，身體具備
著一種「活」的特性，使其「現象場」不斷地更新、置換、
變異！這種現象，乃是在於身體和人、境、物不斷互動的結
果，因此身體真正的作用力不在身體自身，而是存在於身體
和環境、和他人、和物品之間的關係。

　　這個「場」存在於舞者和創作者之間；存在於舞者和舞
者之間；存在於舞者和燈光之間、存在於舞者和道具、佈景、
音樂之間；存在於舞者和作品之間；作品與觀眾之間。這一
個主體間的「場」是由主體的知覺所感知的事物的一切生發
出的關係。因此，對於傳統舞蹈形式、舞蹈動作、舞蹈姿態
的複製只是傳承之一。梅洛-龐蒂說：「外部世界才不是被複
製的，而是被構成的」。[2]這句話說得實在貼切。就筆者長年
民族舞蹈的創作經驗來說，的確在創作作品時不論傳統元素
保留的多寡，作品都不是複製而成的，都是被構成的，都是
在當時的「現象場」裡被構成的新意義。這一構成的過程，

2 梅洛‧龐帝（Merleau-Ponty），《知覺現象學（Phenomenology of Perception）》（姜志輝譯），（北京：商務印書館，2005），頁565。

當然亦如前述存在著多重的變異狀態，因為它是「活」的！這也就是身體知覺的功能，亦是身體知覺的本質，民族舞蹈創作的過程中，我們難以真實地回到過去的歷史情境裡，一切的歷史知識、對傳統文化的情感，都在身體知覺中重新被構成，都在「活」的「現象場」裡，由混沌不清的狀態，逐漸結構成有系統、有脈絡的民族舞蹈作品。

　　這是民族舞蹈創作相當重要的思路，傳統文化、形式、意義如何重新地表現，不論是賦與新形式或新意義，都是極大的挑戰，因為複製傳統只是一種假象，我們都不斷地在改變著所複製的事物，「傳承不代表著完整的複製或再現！完整的傳承存在著「不可能性」，其原因在於：身體的感知受制於時間與空間、傳承的完整性又取決於他者的詮釋性、太多的變異因素存在於運動文化的實踐之中」。[3]

四、變動中的傳承

　　民族舞蹈變動中的傳承，傳統與創新的探討中，林谷芳先生簡而易之地就點出了「民族舞蹈」在當代社會中存在地位的難為之處，若我們將「民族舞蹈」視為一種藝術創作、藝術表現，那麼「在觀念上，是純粹與解放其實不必然是種藝術的必然」。因此「民族舞蹈」創作由傳統的制式框架中解放出來，從文化演進的視角而言，也是一種必然發展的結果。早期，許多人並不認為民族舞蹈是一種藝術創作、藝術

3 鄭仕一，〈運動文化的傳承與創新〉，《學校體育》，19.4（2009），頁44-48。

表現，而認為是一種舊文化的再現而已！因為「民族舞蹈」常給人一種僵化、制式、無創意的概念。筆者認為對於民族舞蹈創作有著「承的深度」與「傳的廣度」的深思，既不離傳統的文化意蘊，也不捨棄來自於傳統文化體認中的感動與新意。因此，民族舞蹈的表現，不僅外在形式的肢體舞動技巧得不斷地訓練，其內在情感的蘊釀亦是作品表現之關鍵，最終才能達到由內而外，再由外轉內的融合循環的舞動。

「當代民族舞蹈」做為一門表演的藝術，是必須進行創造性的演化，融合同質與異質的特質，進行創造，立基於傳統文化，重新來進行詮釋。當然，這也相對地提高了創作的困難度，首先得對傳統文化的意蘊有所理解、有所解釋、有所體悟甚至批判，這包括了文化精神與舞蹈形式；再則以自身的思維確立所欲表現的主題核心為何？在創作過程中，努力地融合形式化（舞蹈動作、姿態）與內在化（情感），使文化得到一種美學創造式的回歸！逐漸脫離外界對之僵化、制式的看法，提昇其藝術性！因此，對傳統文化的創造性詮釋是民族舞蹈創作中相當重要的關鍵，但這並不是一種任意性的、隨意性的詮釋，而是必須花費一定時間沉浸於所欲詮釋的文化意涵裡，最後再針對自身的體悟進行詮釋。

最後一提，筆者認為民族舞蹈創作對於境界的凝塑是重要的，這是渾沌性之境界，融合之境界，超越之境界。民族舞蹈文化講究身心靈的完整表現，追求至高的境界內涵，不能將之視為一種身體技能的表現，其來自文化性與當代性衝激下的身體烙影蘊涵著厚實文化內涵的藝術表現，也就是說，民族舞蹈文化是藝術化的身體表現，而非技藝化的身體

表現。但這一境界或這一藝術化的身體烙影並非是停留在一靜止狀態，是在不斷地變動狀態下而存在的。

筆者因爲職業關係，長期浸淫在民族舞蹈當中，自認爲對民族舞蹈在台灣當代的舞蹈生態發展有由衷的感觸與責任。當代舞蹈藝術的展演、論點、觀念、價值等，無形中也形成一股巨大的潮流，影響著國內舞蹈生態環境的發展，筆者在民族舞蹈創作的領域上累積不少作品，並將舞蹈創作實踐與學術作結合，出版學術專書，從創作作品累積、學術論文的撰寫、至教學及舞者的培育，這些都是筆者試圖讓民族舞蹈能在現今舞蹈生態留下重要駐足的努力。未來對於民族舞蹈的發展，筆者希望自身在創作上與培育舞者上繼續努力，用心體察，期許民族舞蹈在這舞蹈生態中仍舊維持著一絲光芒，或許大志不得伸，但小志仍可爲，困境中仍有光明。

參考文獻

一、專　書

Donald A. Schön 著，《反映的實踐者（The Reflective Practitioner）》（夏林清等譯）（台北：遠流出版，2004）。

Dufrenne, Mikel, （1973）. *The Phenomenology of Aesthetic Experience,* trans. by Edward S. Casey, Northwestern University press.

Ikujiro Nonaka & Hirotaka Takeuchi，《創新求勝（The Knowledge-Creating Company）》（楊子江、王美音譯）（台北：遠流出版，2006）。

Jurgen Schilling （編著），《行動藝術》（吳瑪俐譯）（台北：遠流出版公司，1996）。

Merleau-Ponty, Maurice, （1962）. *phenomenology of Perception.*

于平選編，唐滿城著，《中國古典舞身韻中國舞蹈教學》（北京：北京舞蹈學院，1998）。

王炳社，《隱喻藝術思維研究》（中國社會科學出版社，2011）。

王國維，《人間詞話（見蕙風詞話-人間詞話）》（人民文學出版社，1960）。

艾德蒙·伯克·費德曼（Edmund Burke Feldman），《藝術

的創意與意象》（何政廣編譯）（台北：藝術家出版社，2011）。

卡西勒著，《人論人類文化哲學導引》（甘陽譯）（台北：桂冠書店，2005）。

李立享，《Dance —— 我的看舞隨身書》（台北：天下遠見出版，2000）。

李澤厚，《美學四講》（三聯書店，1989）。

李欣復，《審美動力學與藝術思維學 —— 中國思維科學研究報告》（中國社會出版社，2007）。

李德榮，《榮格性格哲學》（北京：九州出版社，2003）。

朱光潛，《美感與聯想 —— 朱光潛美學文學論文選集》（湖南人民出版社，1980）。

杜覺民，《隱逸與超越 —— 論逸品意識與莊子美學》（北京：文化藝術出版社，2010）。

佘碧平，《梅洛龐蒂歷史現象學研究》（上海：復旦大學出版社，2007）。

伽達默爾（Gadamer），《讚美理論 —— 伽達默爾選集》（上海三聯書店，1988）。

林谷芳，《期待民族舞的朗然存在：樂舞台灣 —— 台北民族舞團二十週年特刊》（台北：台灣舞蹈雜誌社、台灣樂舞文教基金會出版，2007）。

林懷民，《說舞》（台北：遠流出版社，1989）。

宗白華，《美學與意境》（人民出版社，2009）。

宗白華，《藝境》（北京：北京大學出版社，1987）。

胡妙勝，《戲劇與符號》（上海文藝出版社，2008）。

胡民山，《古典舞的傳承與再生：樂舞台灣 ── 台北民族舞
　　團二十週年特刊》（台北：台灣舞蹈雜誌社、台灣樂舞
　　文教基金會出版，2007）。

孫穎，《中國古典舞評說集》（北京：中國文聯出版社，2006）。

耿占春，《隱喻》（東方出版社，1993）。

科塔克（Conrad Phillip Kottak），《文化人類學 ── 文化多
　　樣性的探索（Cultural Anthropology）》（徐雨村譯）（台
　　北：桂冠圖書，2005）。

徐復觀，《中國藝術精神》（華東師範大學出版社，2004）。

高宣揚《當代法國思想五十年》（台北：五南出版社，2003）。

馬丁‧海德格爾（Martin, Heidegger.）著，《林中路（Holzwege）》
　　（孫周興譯）（上海：上海譯文出版社，2004）。

黃政傑，《職的教育研究：方法與實例》（臺北，漢文書店，
　　1998）。

張能為，《理解的實踐 ── 伽達默爾實踐哲學研究》（北京：
　　人民出版社，2002）。

梅洛-龐帝（Merleau-Ponty），《知覺現象學（Phenomenology
　　of Perception）》（姜志輝譯），（北京：商務印書館，
　　2005）。

梅洛-龐蒂、科林‧史密斯譯，《知覺現象學[M]》（倫敦，
　　1962）。

梅洛‧龐帝（Maurice Merleau-Ponty）著，《眼與心（L'Ceil
　　et l'Esprit）》（龔卓軍譯）（台北：典藏藝術家庭出版，
　　2009）。

陳玉秀，《雅樂舞與身心的鬱闕》（財團法人原住民音樂文

教基金會出版，2011）。

陸蓉芝《後現代的藝術現象》（台北：藝術家出版社，1990）。

曾肅良，《傳統與創新 —— 現代藝術的迷思》（台北：三藝文化，2002）。

曾凡主編，《大師級》（三聯書店出版，2008）。

馮廣藝，《漢語比較研究史》（湖北教育出版社，2002）。

鈴木忠志，《文化就是身體》（林于竝、劉守耀譯）（台北：國立中正文化中心，2011）。

楊大春，《梅洛-龐蒂》（台北：生智出版社，2003）。

楊　牧，《隱喻與實現》（台北：洪範書店，2010）。

萬中航等編著，《哲學小辭典》（上海辭書出版，2002）。

黑格爾（Georg Wilhelm Friedrich Hegel）著，《黑格爾美學第一卷》（朱光潛譯），（人民文學出版社，1962）。

黃誌群，《在求變中表現真實與意境：樂舞台灣 —— 台北民族舞團二十週年特刊》（台北：台灣舞蹈雜誌社、台灣樂舞文教基金會出版，2007）。

葉錦添，《神思陌路》（台北：天下雜誌，2008）。

蔣孔陽，《美學新論》（人民文學出版社，1993）。

魯道夫・阿恩海姆（Susan Sontag）著，《視覺思維（Visual Thinking）》（滕守堯譯）（四川：四川人民出版社，1998）。

滕守堯，《審美心理描述》（四川人民出版社，1998）。

赫伯特・裡德（Herbert Read）著，《藝術的意義（The Meaning of Art）》（梁錦鋆譯）（臺北：遠流出版社，2006）。

蕭君玲，《中國舞蹈審美》（台北：文史哲出版社，2007）。

鄭仕一、蕭君玲，《身體技能實踐的反映與轉化》（台北：文史哲出版社，2013）。

鄭仕一，〈運動文化的傳承與創新〉，《學校體育》，19.4（2009）：44-48。

鄭仕一，《中國武術審美哲學 —— 現象學詮釋》（台北：文史哲出版社，2006）。

熊衛，《太極心法》（台北：聯經出版社，2001）。

賴賢宗，《意境美學與詮釋學》，（台北市：國立歷史館出版2003）。

邁可‧博藍尼（Michael Polanyi）著，《個人知識－邁向後批判哲學（Personal Knowledge: Towards a Post-Critical Philosophy）》（許澤民譯）（台北：商周出版，2004）。

樊香君，〈神‧虛‧意‧韻：蕭君玲的當代民族舞蹈美學探究〉（臺北藝術大學舞蹈理論究所碩士論文，2010）。

劉　方，《中國美學的基本精神及其現代意義》（巴蜀書社出版，2003）。

劉若瑀，《劉若瑀的三十六堂表演課》（天下遠見出版社，2011）。

羅伯‧索科羅斯基（Robert Sokolowski）著，《現象學十四講（Introduction to Phenomenology）》（李維倫譯）（台北：心靈工坊，2005）。

羅毓嘉等著，《十年一觀》（台北：國立中正文化中心，2009）。

羅賓‧喬治‧科林伍德，《藝術原理》（北京：中國社會科學出版社，1985）。

蘇珊‧朗格（Susanne. K. Langer）著，《藝術問題（Problems

of art）》（滕守堯、朱疆源譯）（北京：中國社會科學出版，1983）。

蔡麗華，《樂舞傳奇、再現風華：樂舞台灣 —— 台北民族舞團二十週年特刊》（台北：台灣舞蹈雜誌社、台灣樂舞文教基金會出版，2007）。

龔卓軍，《身體部署 —— 梅洛龐蒂與現象學之後》（台北：心靈工坊，2006）。

二、期刊論文

王岳川，〈梅洛 —— 龐蒂的現象學與社會理論研究〉，《求是學刊》，6（2001）：21-28。

尙黨衛，〈梅洛-龐蒂：知覺何以具有首要地位〉，《江蘇大學學報》，7.3（2005）：37-41。

吳美慧，〈開啓台灣舞蹈的扉頁 —— 從蔡瑞月看台灣舞蹈的演進與發展〉，《台東大學體育學報》，3（2005）：26。

保羅・克羅塞著、鍾國什譯〈梅洛-龐蒂：知覺藝術〉，《柳州師範學報》，17.1（2002）：36-41。

許劍橋，〈誰是苗女，爲何／如何弄杯？－從「苗女弄杯」談民族舞蹈的想像與詮釋〉，《2008舞蹈教育暨動作教育新紀元 —— 臺灣舞蹈研究學會國際學術研討會論文集》，（2008）。

舒紅躍，〈從"意識意向性"到"身體意向性"〉，《哲學研究》，7（2007），55-62。

湯學良，〈東方人體文化〉，《前進論壇》，（1997），23-24。

張賢根，〈藝術的詩意本性 —— 海德格爾論藝術與詩〉，《藝

術百家》，3（2005）：66-69。

黃　榮，〈梅洛-龐蒂的身體與繪畫藝術的表現性〉，《貴州民族學院學報》，1（2005）：127-130。

劉勝利，〈從對象身體到現象身體 —— 知覺現象學的身體概念初探〉，《哲學研究》，5（2010），75-82。

劉淑英，〈民族已不再？反共日已遠？〉，《台灣舞蹈雜誌》，14（1995）：31-34。

蘇宏斌，〈作爲在在哲學的現象學 —— 試論梅洛-龐蒂的知覺現象學思想〉，《浙江社會科學》，3（2002）：89。

韓國峰，〈淺淡民族舞蹈的繼承與發展〉，《赤峰學院學報》，26.4（2005）：93-107。

鄭仕一、蕭君玲，〈民族舞蹈創作的藝術本性 —— 在遮蔽與無蔽之間〉，《大專體育學刊》，8.3（2006）：1-12。

蕭君玲、鄭仕一，〈民族舞蹈創作的現象場〉，《大專體育》，113（2011）：7-14。

關群德，〈梅洛-龐蒂的時間觀念〉，《江漢論壇》，5（2002）：49-52。

三、其　他

台北體育學院舞蹈系 2009 年度公演節目冊。

台北民族舞團，蕭君玲 2006 創作作品《幻境》（拈花節目冊，2006.09）。

台北民族舞團「拈花 2」節目冊。

2012 年台北體育學院舞蹈系年度公演節目冊。